美男繪畫法

玄多彬

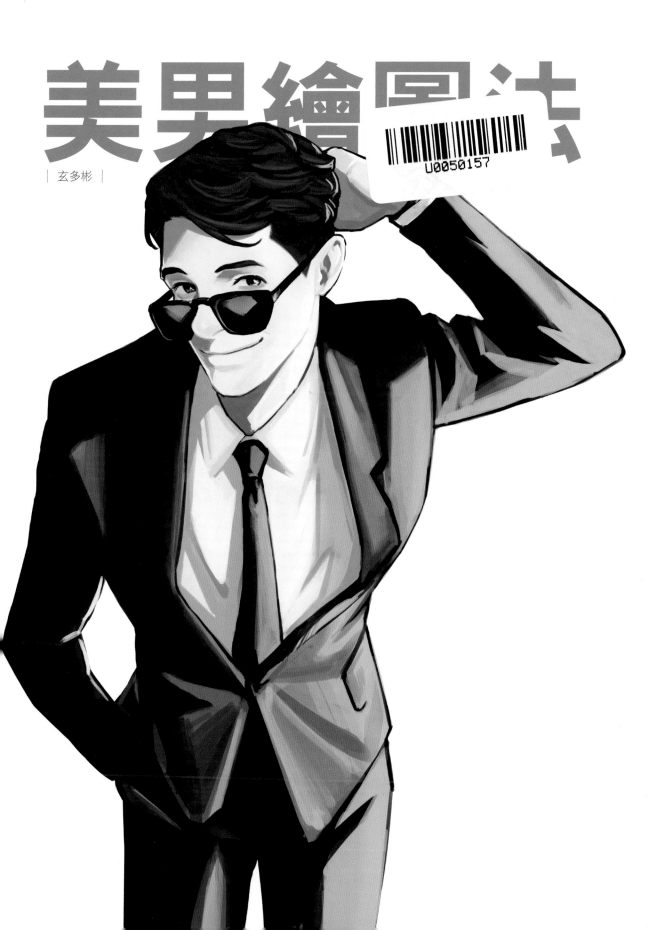

作者的話 |　到現在都還覺得難以置信。在這段說長不長說短不短的時間裡，竟然就這樣藉由喜歡的畫畫出了書，而且書名還叫做《美男繪圖法》。雖然過程中曾經有感到疲累及困難的時候，但只要想到經歷這個過程而完成一本書的瞬間，就會重新振作起來。也曾想過，如果這本書的讀者也能像我一樣，以愉快的心情來畫畫的話，不知道該有多好。

　　自從在企劃階段聽到企劃人要求說只要包含「美男」的畫法之後，就因為要畫出怎樣的人物感到非常苦惱。因為美的標準非常多。對某些人來說，鼻子尖挺、眉毛濃密，嘴巴小巧玲瓏的人是美男，但對某些人來說，下巴寬、眼神銳利的人物才是美男。因此，經過一番深思熟慮之後，這本充滿個人喜好的書終於誕生了。

　　盡可能地將我為了畫出帥氣的人物而學習的人體理論及一些小小秘訣放進本書中。老實說，很清楚練習畫畫這件事，有時候會讓人覺得很無聊。有時候也會因為畫不好而感到煩悶、焦躁不安。這時候，請試著放下焦急的心，給自己一點休息的時間。還有，儘管要花很長的時間，也要重新挑戰，請緊緊地抓住一幅畫，慢慢地修飾它。雖然是很老套的話，但是還是要說，持之以恆的努力絕對不會背叛你。這樣一來，與帥氣地完成的作品相見的日子，也會在不知不覺中到來。

　　希望本書能給予想要畫出專屬於自己的美男的人一點小小的幫助！

總是無條件支持我的選擇的父母與朋友們、

從我放棄學業到選擇畫畫為止都一直聆聽著我的煩惱並給我真摯建議的朋友智賢、
提拔我這個不成熟學生的宋佑真老師、

用心企劃與編輯本書，直到這本書出版的申恩賢負責人以及相關人員，
我要向您們致上衷心的感謝。

作者　玄多彬 DABI

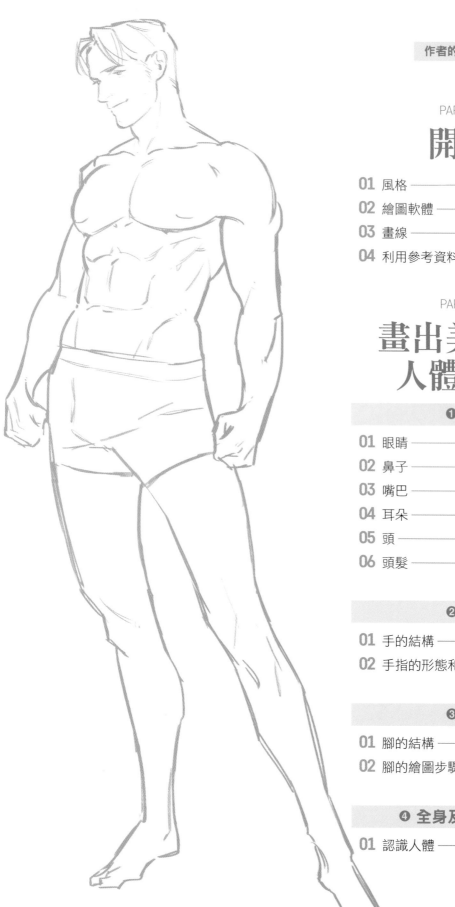

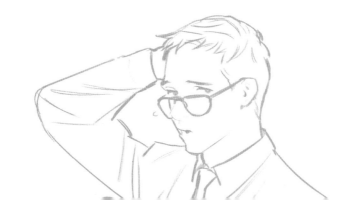

PART 01

開始

—— 開始畫畫之前有幾件重要的事情。請仔細查看，從繪圖工具到繪圖風格，究竟有什麼內容？

風格

繪圖最重要的事情就是找出「屬於自己的繪圖風格」。有時候看到別人畫出風格流利的畫作時，就會冒出「我也想畫出這樣的畫作」的想法；有時候看到獨特且充滿個性的畫作時，則會冒出「為什麼我畫不出這樣的畫作呢？」的想法。但是千萬不要太心急，慢慢地找出自己畫起來輕鬆且熟練的繪圖風格吧！在經過無數次失敗的過程中，一點一點地產生「風格」。

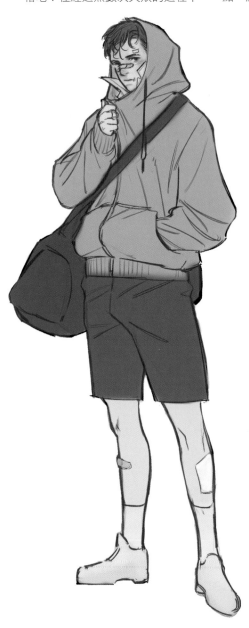

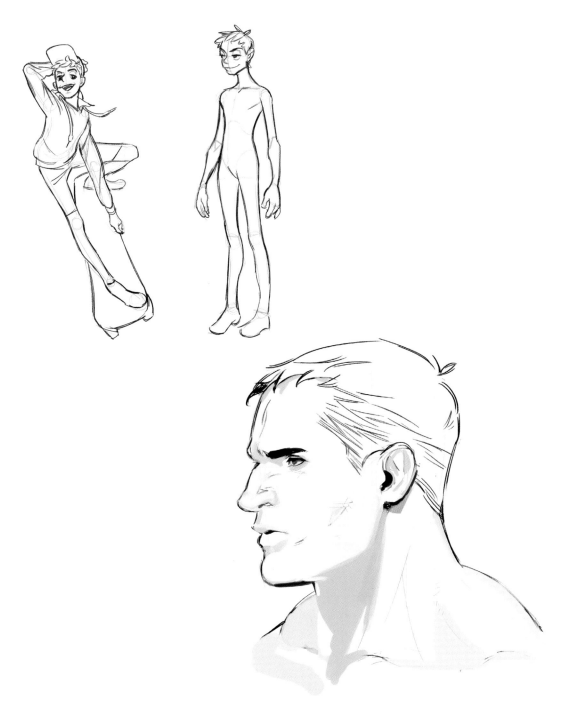

繪圖風格是隨著作品類型和人物個性呈現出多元的樣貌，如果一定要分
的話，可以分成「漫畫風」、「寫實風」及介於中間的「半寫實風」。
雖然是簡單地分成三種類型，但在這之中仍然存在著各式各樣的風格，
像是美式漫畫風、迪士尼風等。本書的繪圖教學內容是以半寫實風的人
物為主。

剛開始畫畫的時候很喜歡日本漫畫，尤其是日本漫畫中的少年漫畫。現在因為很喜歡電影，所以會畫一些電影裡出現的人物及扮演該人物的演員。自然而然就變得偏好寫實風和半寫實風了。

2016 年

2013 年練習作品

2017 年練習作品

2017 年

只要是學繪圖的人，就一定會有學習的榜樣。不管是畫家還是特定的畫風。這對於將從優秀的畫家身上接收到的影響轉化為屬於自己的畫風有很大的幫助。必須接收好畫作的影響，再跟自己的風格做結合，才能使畫作成長。

繪圖軟體

可以畫畫的軟體和工具非常多種。除了在電腦使用上的軟體，如 Adobe Photoshop、Paint Tool SAI、CLIP STUDIO PAINT、openCanvas 等，還有各式各樣用平板電腦使用的繪圖 app。

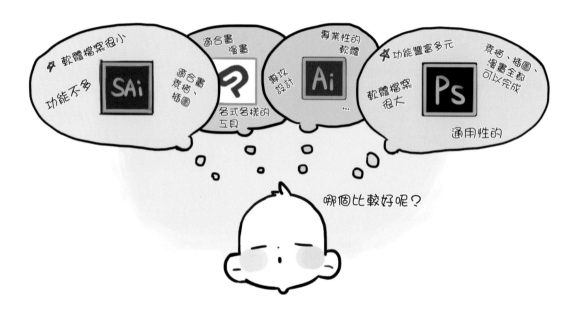

❶ Paint Tool SAI

Paint Tool SAI 很適合畫插圖，而且軟體檔案不大，使用起來不會有負擔。但是因為功能不多，所以利用 Paint Tool SAI 畫完之後，還要用 Adobe Photoshop 修補。

❷ Adobe Photoshop CS

可以編輯、設計、繪圖的～
萬能軟體！

不僅可以繪圖，還可以進行圖片編輯、設計等。Adobe Photoshop 的功能豐富多元，素描、插圖、漫畫全都可以完成。

Photoshop 軟體檔案很大，
如果不*隨存的話，圖畫就會因為發生錯誤
而消失不見，所以一定要養成存檔的習慣。

*隨存：隨時存檔

嗚..

> Microsoft Windows
>
> Adobe Photoshop CS3 已經停止運作
>
> 正在尋找問題的解決方案
>
> 取消

※雖然 CS6 以後的版本都有自動儲存的功能，
但還是要養成隨時存檔的習慣！

❸ CLIP STUDIO PAINT

各式各樣的筆刷及功能！
專門用來畫漫畫的軟體★

專門用來畫漫畫的 CLIP STUDIO PAINT 支援漫畫分格邊框、對話框、網點等各式各樣的需求。軟體檔案也沒那麼大，使用起來負擔較小。

除此之外還有 openCanvas 等好幾種軟體。最重要的是要使用自己畫起來順手的軟體。

※本書使用 Adobe Photoshop CS6 及 Wacom Intuos Pro 繪圖板作畫。

首先認識一下 Adobe Photoshop 的基本工具和快捷鍵。

這是打開軟體後最先看到的畫面。

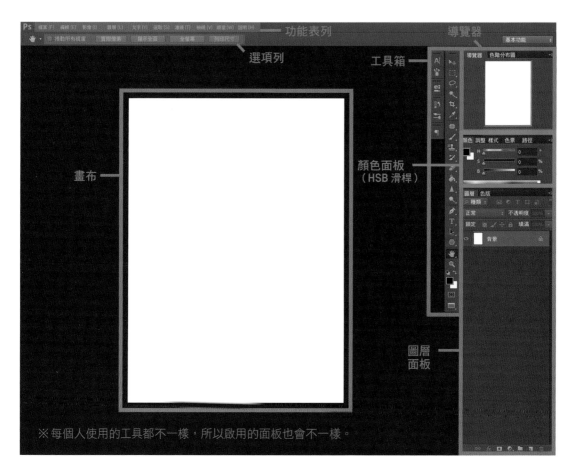

功能表列

Ps　檔案 (F)　編輯 (E)　影像 (I)　圖層 (L)　文字 (Y)　選取 (S)　濾鏡 (T)　檢視 (V)　視窗 (W)　說明 (H)

❶ 檔案 [F]　　　可執行開新檔案、開啟舊檔等作業。
❷ 編輯 [E]　　　可執行編輯圖層或相片設定等作業。
❸ 影像 [I]　　　可編輯或調整影像，也可以進行修補。
❹ 圖層 [L]　　　可以編輯圖層的選單，包含圖層面板中可以使用的選項。
❺ 文字 [Y]　　　可執行文字相關的作業。
❻ 選取 [S]　　　包含編輯選取範圍等功能。
❼ 濾鏡 [T]　　　可套用各種特殊效果的選單。
❽ 檢視 [V]　　　包含放大／縮小、尺標或參考線等功能。
❾ 視窗 [W]　　　可開啟／關閉面板等、套用作業環境的選單。
❿ 說明 [H]　　　具說明功能的選單。

進行上色和修補作業時，主要是使用〈編輯〉和〈影像〉選單。

工具箱

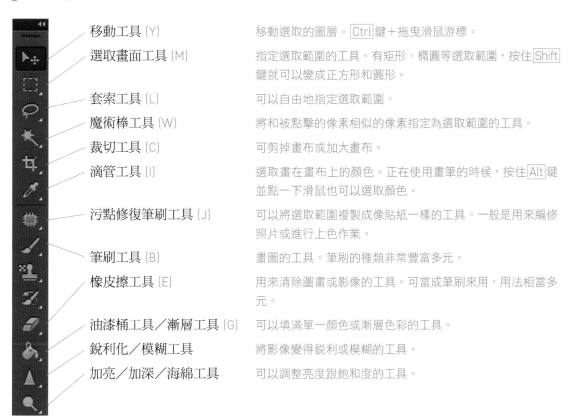

移動工具 [Y]　　　　　　　移動選取的圖層。Ctrl 鍵＋拖曳滑鼠游標。

選取畫面工具 [M]　　　　　指定選取範圍的工具。有矩形、橢圓等選取範圍，按住 Shift 鍵就可以變成正方形和圓形。

套索工具 [L]　　　　　　　可以自由地指定選取範圍。

魔術棒工具 [W]　　　　　　將和被點擊的像素相似的像素指定為選取範圍的工具。

裁切工具 [C]　　　　　　　可剪掉畫布或加大畫布。

滴管工具 [I]　　　　　　　選取畫在畫布上的顏色。正在使用畫筆的時候，按住 Alt 鍵並點一下滑鼠也可以選取顏色。

污點修復筆刷工具 [J]　　　可以將選取範圍複製成像貼紙一樣的工具。一般是用來編修照片或進行上色作業。

筆刷工具 [B]　　　　　　　畫圖的工具。筆刷的種類非常豐富多元。

橡皮擦工具 [E]　　　　　　用來清除圖畫或影像的工具。可當成筆刷來用，用法相當多元。

油漆桶工具／漸層工具 [G]　可以填滿單一顏色或漸層色彩的工具。

銳利化／模糊工具　　　　　將影像變得銳利或模糊的工具。

加亮／加深／海綿工具　　　可以調整亮度跟飽和度的工具。

旋轉檢視工具〔R〕　　　可以旋轉畫布的工具。

縮放顯示工具〔Z〕　　　將畫布放大／縮小的工具。

筆刷預設集〔F5〕　　　可以變更或調整筆刷細節的面板。

▎筆刷／筆刷預設集

硬度越高，
線條越銳利。

間距越大，
線就越接近點狀虛線。

可藉由散布、紋理、雙筆刷等筆尖形狀屬性
建立感覺類似鉛筆或蠟筆等的筆刷。

筆刷可以依照自己的喜好或風格進行調整，自行建立及儲存後，就可以
從筆刷選單中叫出來使用了。

▎顏色面板

CMYK

HSB

RGB

色票

顏色面板的部分可以將滑桿設定為 RGB、HSB、CMYK 等，只要選擇自己用得最順手的滑桿即可。個人是可以輕鬆地用 HSB 調整色相〔Hue〕、飽和度〔Saturation〕、亮度〔Brightness〕，所以目前是使用 HSB。

可以將指定的顏色新增到色票面板裡。

用 CMYK 製作的作品顏色和印刷出來的顏色最相近，
因此經常要將作品印刷輸出的畫家常會使用 CMYK。

▌ 導覽器面板、旋轉檢視工具、縮放顯示工具的重要性！

為了畫出纖細的線條，常常會將影像放大來畫。但是如果一開始就放大來畫，會很難和整體的比例保持平衡。即使不用導覽器，也要養成用縮放顯示工具來檢視影像整體的習慣。

沒有畫草稿就放大畫細節的情況

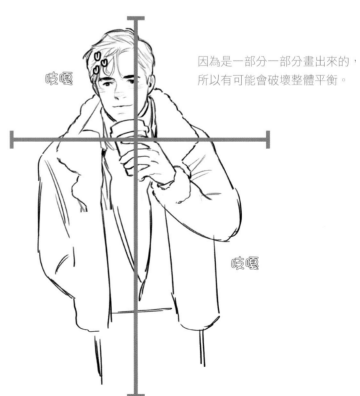

因為是一部分一部分畫出來的，所以有可能會破壞整體平衡。

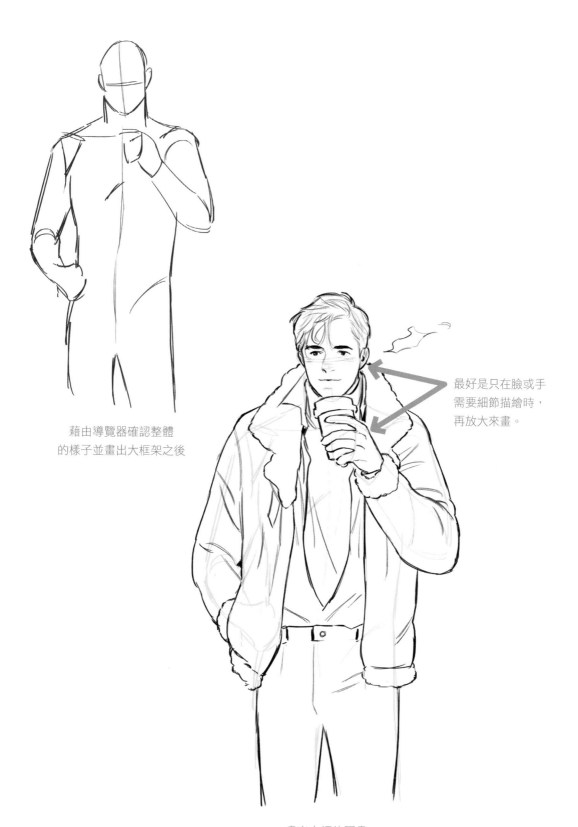

藉由導覽器確認整體
的樣子並畫出大框架之後

最好是只在臉或手
需要細節描繪時,
再放大來畫。

畫出大幅的圖畫

選取範圍工具的重要性！

在繪圖的過程中，常常會發生特定部位歪斜或想要修正比例的情況。這
時候只要利用選取範圍工具，就可以輕易地做修改。

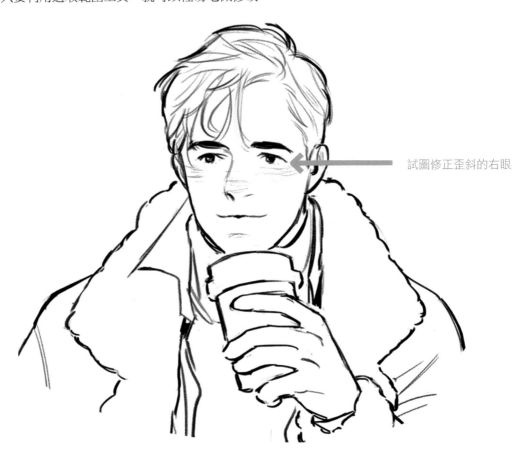

試圖修正歪斜的右眼

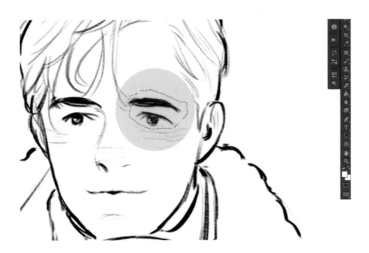

利用套索工具〔L〕將想要修正的地
方指定為選取範圍。

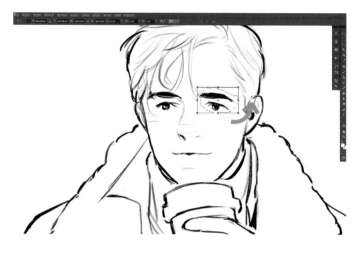

利用快捷鍵 Ctrl ＋ T〔任意變形〕
調整角度和大小。

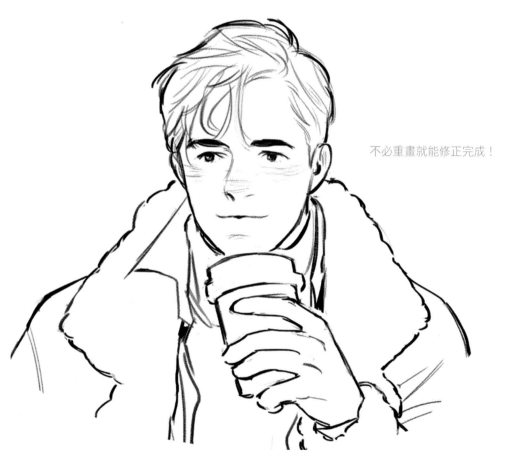

不必重畫就能修正完成！

但是，套索工具能調整的角度和比例有限，如果需要大幅修正，請果斷
地擦掉重畫。

圖層面板

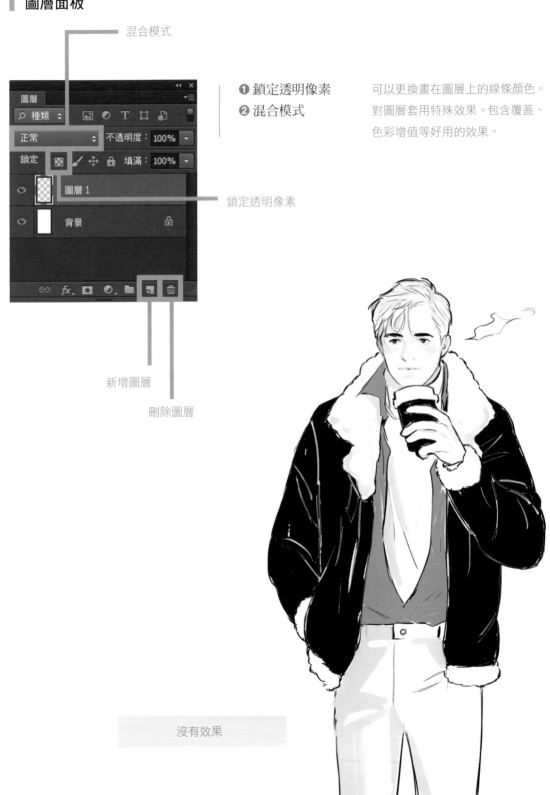

混合模式

❶ 鎖定透明像素
❷ 混合模式

可以更換畫在圖層上的線條顏色。
對圖層套用特殊效果。包含覆蓋、
色彩增值等好用的效果。

圖層

種類

正常　　　　不透明度：100%

鎖定　　　　　　　填滿：100%

圖層 1

背景

鎖定透明像素

新增圖層

刪除圖層

沒有效果

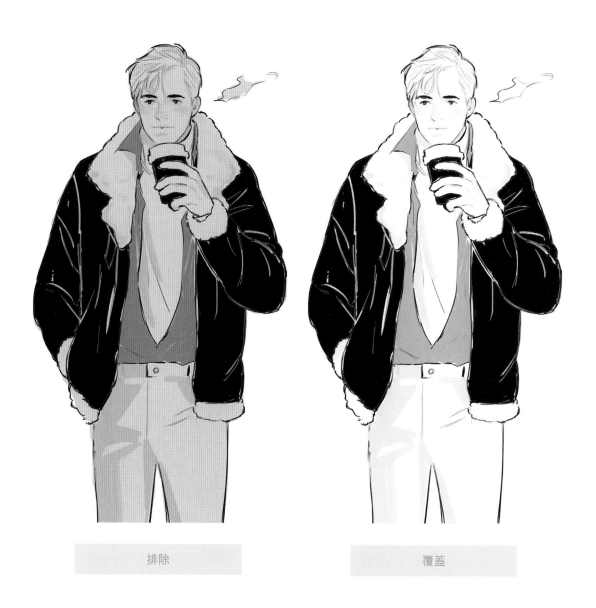

排除

覆蓋

畫線

在繪圖的基礎當中，雖然認識人體構造和光影變化也很重要，但事實上最重要的東西是「線條」。如果去上美術補習班，最先進行的練習項目之一就是「畫線」。單憑線條就能改變畫作整體的感覺。

一起看看下面兩張畫吧！雖然是同一個人物，但是單憑線條就能呈現出不同的感覺。

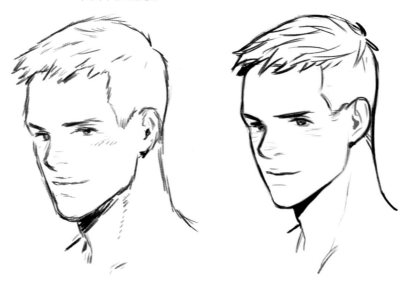

雖然「好的線條」定義模糊不清，但因為這牽涉到觀看者的觀點，所以「看起來好看」的線條是存在的。

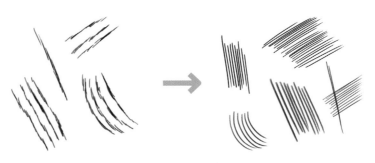

畫線的時候如果下筆太多次，
線條就會變成有點髒亂。

這時候若是進行一筆畫的練習，
會帶來很大的幫助。

可以的話，最好是先用自動鉛筆或鉛筆在紙上練習畫線。

繪圖的姿勢

繪圖時最好是把頭擺正。如果歪著頭畫，就會把那個角度當成正確的角度來畫。雖然畫得有點歪斜也可以用 Adobe Photoshop 的編修工具修正，但是繪圖還是有基本的姿勢。

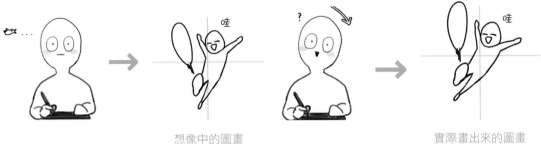

想像中的圖畫　　　　　　　實際畫出來的圖畫

雖然保護手腕的方法會隨著使用的繪圖板而有所不同，但如果不是使用液晶繪圖板的話，為了保護手腕，可在繪圖板底下放置支撐墊。也可以把紙摺疊起來墊在繪圖板底下或是將繪圖板放在突出的物體上。

如果將繪圖板放置成平面，手臂和肩膀會因為手腕和手肘的角度而處於有點緊張的狀態。如果將繪圖板稍微立起來，並將手肘往書桌外挪動，肩膀就能處於更自然的狀態。除了這種方法以外，為了手腕做一些伸展運動，也能讓繪圖的樂趣一直持續下去？

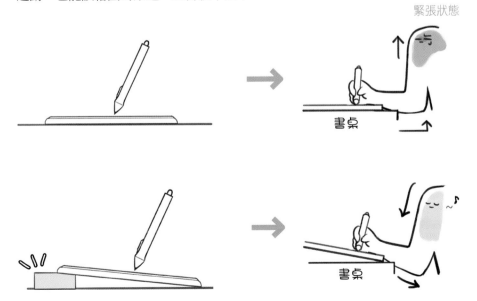

利用
參考資料

想要畫什麼東西的時候，只憑著印象含糊地畫出來，這種情況不在少數。如果一邊想著「嗯…好像是長這樣吧！」一邊畫個大概，這樣並不會增強實力。為了畫出有完成度的作品，必須對描繪的對象有充分的認識。

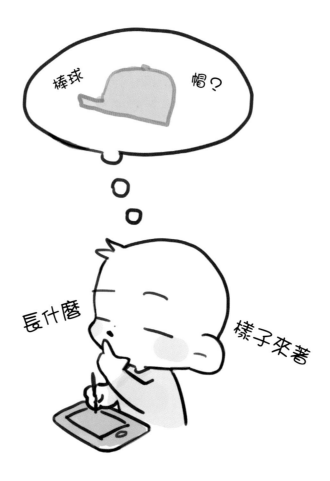

參考越多資料，表現力越能往上提升。常常看著參考資料做練習，之後不看資料也能進行細膩的描繪及應用。

如同範例所示，看過參考資料再畫出來的東西比憑著籠統且粗略的印象
畫出來的東西還要好。

利用參考資料的時候，比起單純地照著形狀畫，最好是盡可能仔細地、
全面性地觀察和理解。也許一開始會覺得有點困難，但只要堅持不懈地
練習，一定會記住並成為自己的力量，大家加油！

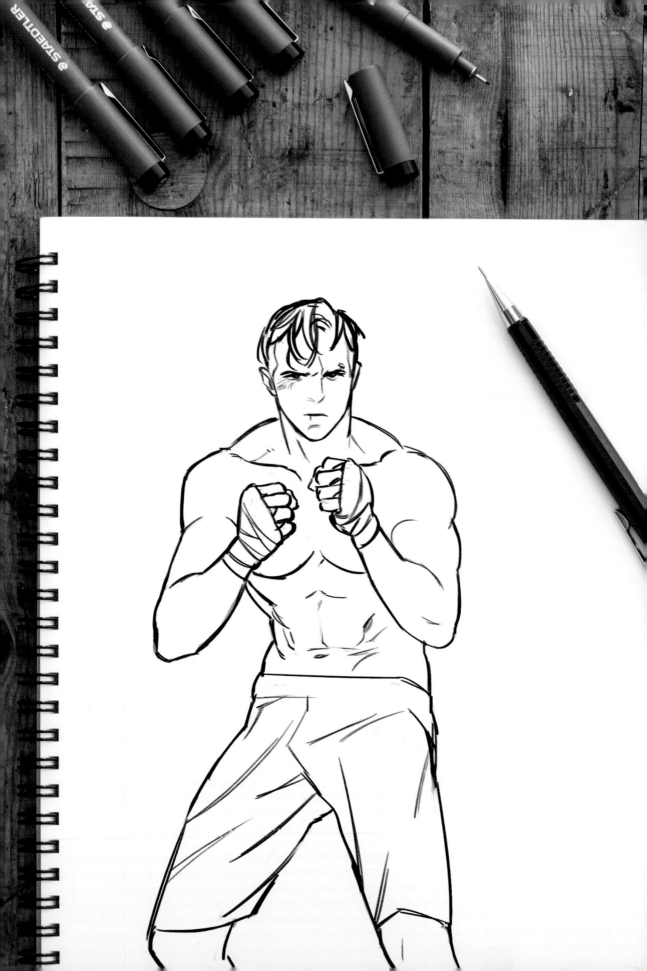

畫出美男的
人體部位

為了畫出美男，必須對人體有基本的認識。一起看看五官和組成身體的肌肉位於什麼地方吧！

❶
臉

觀看人物時，最先看的地方一定是臉。這是可以左右人物給人的印象及了解人物個性等的重要部位。就先從認識構成臉部的基本要素開始吧！

❶ 眼睛

眼睛是球體。眼球的實際大小比從臉上看到的面積還要大。然而，用圖畫呈現的眼睛就只有眼瞼和眼睛的形狀。

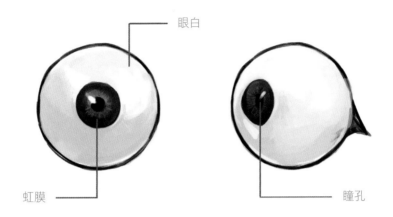

眼白

虹膜

瞳孔

當觀看某物時，看見那個對象的構造是〈瞳孔〉，左右人物眼珠顏色的構造是〈虹膜〉。

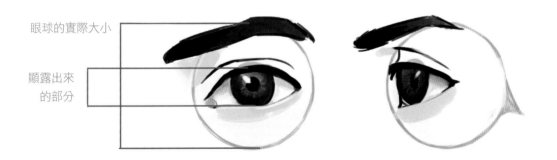

眼球的實際大小

顯露出來
的部分

有時在科幻類的作品裡，會因為種族的不同而用黑色呈現眼白，相反地，也會將虹膜畫成白色。除了顏色之外，也會更改虹膜的大小或形狀，各式各樣的變異都是可行的。

虹膜的形狀會隨著視線改變。眼球移動時就如同圓球在滾動，因此虹膜會依照畫作的構圖和視線的方向變成橢圓形。但是繪圖時，會故意畫得有點平面的感覺。

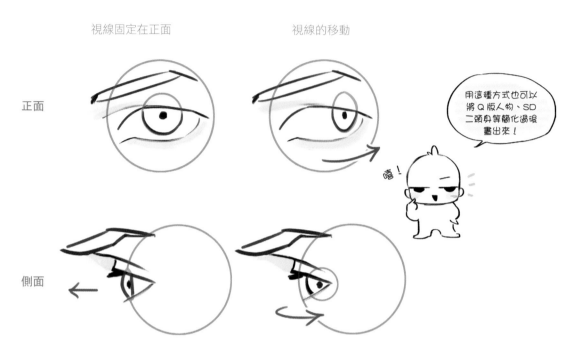

畫眼睛時，可依照光源方向畫出陰影區塊。因為受到盛裝眼球的眼窩（骨）和鼻梁骨的影響，眼瞼內側凹陷並形成陰影。

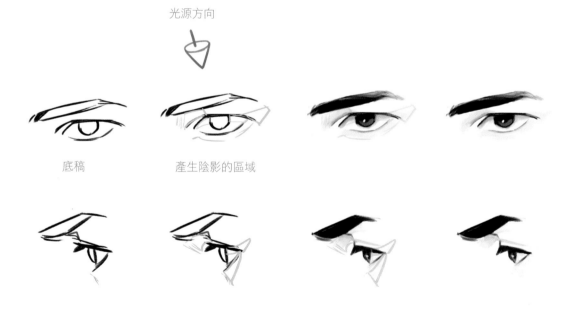

視角越高，眉毛和眼睛的距離就越近；視角越低，眉毛和眼睛的距離就越遠。根據此原理，產生陰影的區域也會因此變寬或變得幾乎看不見。

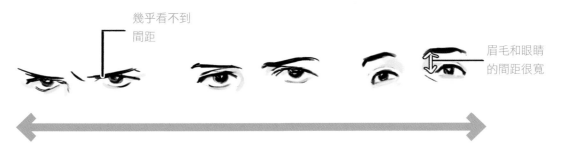

幾乎看不到
間距

眉毛和眼睛
的間距很寬

眉毛的形狀和眼形也會左右人物給人的印象。上眼瞼可以畫成雙眼皮、內雙眼皮、單眼皮等各種類型，雖然個性不同，但是雙眼皮越深邃，西方的形象就越強烈；越接近單眼皮，東方的形象就越強烈。

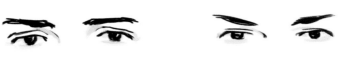

深厚的雙眼皮　　　　　　　淺淺的雙眼皮／內雙眼皮

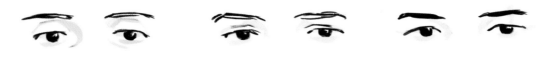

大雙眼皮／深厚的上眼皮　　　　　雙眼皮　　　　　　　單眼皮

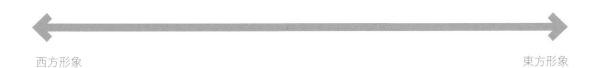

西方形象　　　　　　　　　　　　　　　　　　東方形象

兩眼會隨著視線往同一個方向移動。也會根據看遠或看近而稍微往中間靠攏。

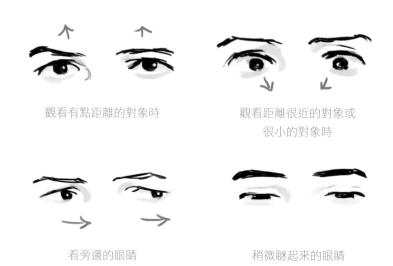

觀看有點距離的對象時　　觀看距離很近的對象或
　　　　　　　　　　　　很小的對象時

看旁邊的眼睛　　　　　稍微瞇起來的眼睛

眼形會隨著表情和角度改變。也會受到眉毛的影響，而且還可以表現出高興的表情、笑的表情、悲傷的表情、哭泣的表情、無表情、生氣的表情等各種表情。圖畫中的眼睛是創造人物情緒和表情的重要部位。

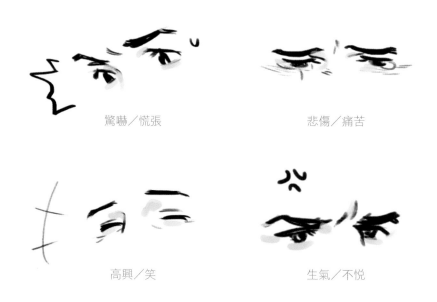

驚嚇／慌張　　　　　　悲傷／痛苦

高興／笑　　　　　　　生氣／不悅

❷ 鼻子 | 鼻子是由從鼻根開始並延伸到鼻梁骨下的軟骨所組成。

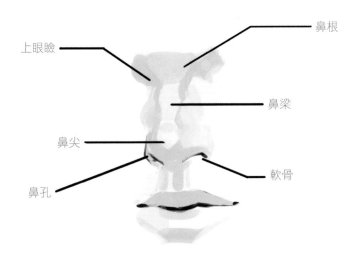

從鼻梁骨到軟骨的線條可能會有一點高低差。適當地畫出稜角,看起來會很像尖挺鼻,如果畫得太誇張就會變成鷹勾鼻。

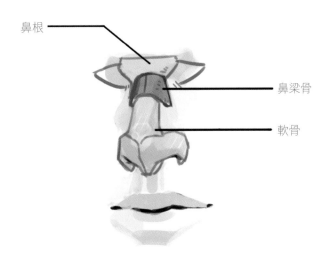

鼻梁骨的高低也會影響上眼瞼的深淺。如果鼻尖很長就會變成火箭鼻,如果很短就會變成朝天鼻。

光源方向

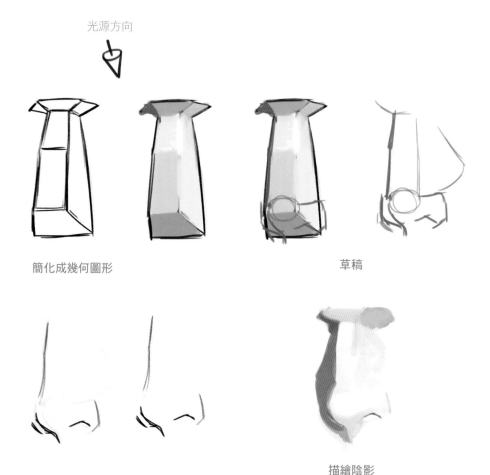

簡化成幾何圖形　　　　　　　　　草稿

描繪陰影

鼻子的型態最好是像上方的圖畫一樣，畫出簡單的圖形後，再慢慢修正。鼻子是臉上最突出的部位。因此受到光的影響也最大，位置和形狀也會隨著表情產生些微的改變。因此，練習各種角度和形狀是非常重要的事情。

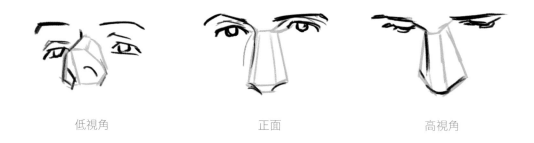

低視角　　　　　　　　　　正面　　　　　　　　　　高視角

如同前面所說，鼻子是由軟骨組成，實際上骨頭是結束在上端，因此突顯出連接骨頭到軟骨線條的話，就能畫出更真實的鼻子（面相粗獷的鼻子）。

鼻子又小又短以及鼻梁骨越不突出，就會越給人女性化或看起來很年輕的感覺。鼻子也跟
其他器官一樣，有性別、年齡、種族上的各種差異。

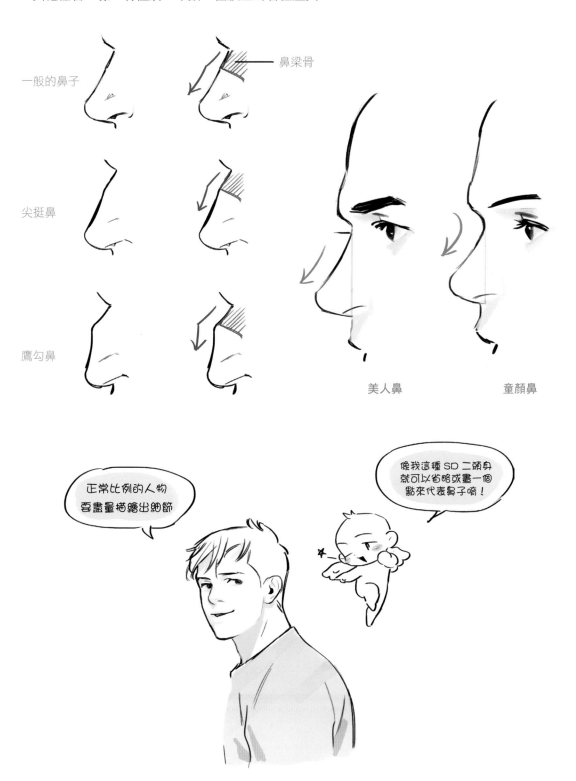

❸ 嘴巴

嘴唇基本上可分成上嘴唇和下嘴唇，不同的厚度和長度可表現出不同的形貌。

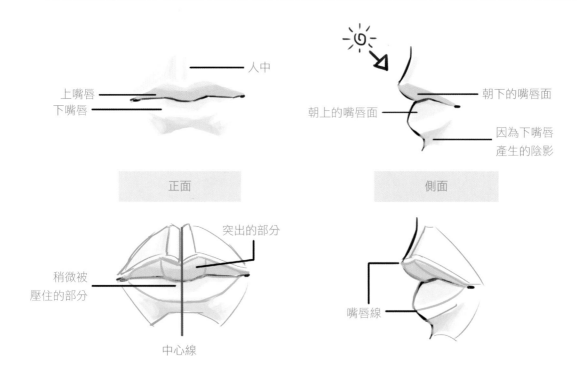

像上面這些圖這樣，將嘴唇的部位分成好幾張圖來看，就可以知道上嘴唇是由上往內，下嘴唇是由內往外突出的形狀。

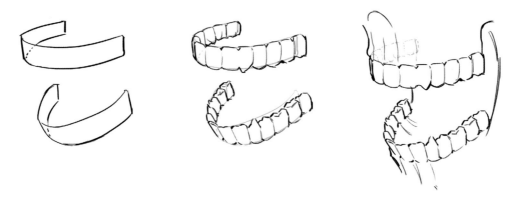

將牙齒想像成又薄又長的面，會比較容易理解。

嘴巴素描

因為是藉由下巴關節移動，
所以是下邊張開。

張開嘴巴的樣子就跟上圖一樣。類似紙張對摺之後再打開的樣子。因為是藉由下巴關節移動，所以會形成往下張開的模樣。

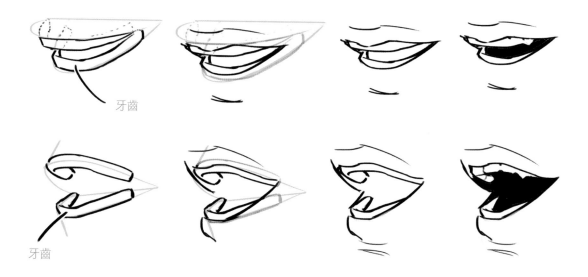

牙齒

牙齒

輕輕地畫出紙張對摺的樣子之後，畫出牙齒的所在位置。只要沿著牙齒的周圍畫出嘴唇即可。嘴巴內部和舌頭因為陰影的關係，通常是看不見的，而且會隨著表情產生很多變化，因此牙齒和嘴巴內部的描繪是每個畫家之間差異最大的部分。

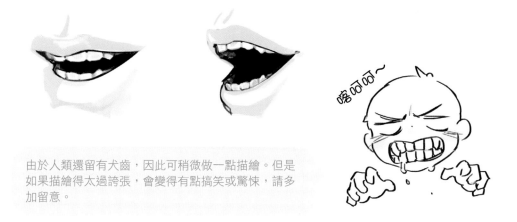

由於人類還留有犬齒，因此可稍微做一點描繪。但是如果描繪得太過誇張，會變得有點搞笑或驚悚，請多加留意。

❹ 耳朵

耳朵跟鼻子一樣是由軟骨所組成。雖然形態大致上都差不多，但是樣子還是會隨著個性而產生些微的差異。

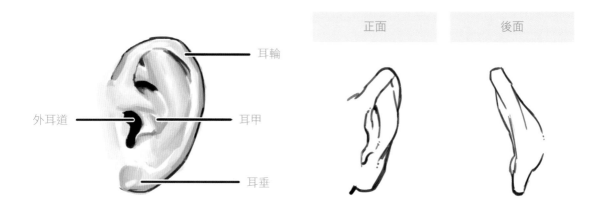

正面　　後面

耳輪

外耳道　　耳甲

耳垂

如果將耳朵畫得很簡單，看起來就像橢圓形，但實際上耳朵是有點往後翻摺的。

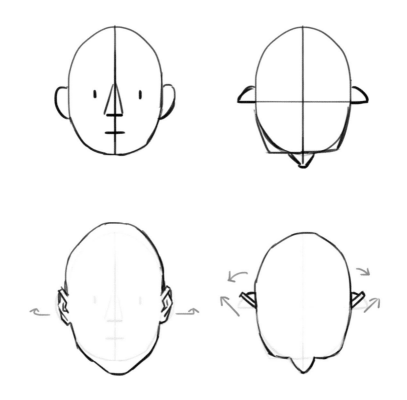

▋耳朵素描

描繪時即使只記得大概的樣子，也能輕易地描繪出來。

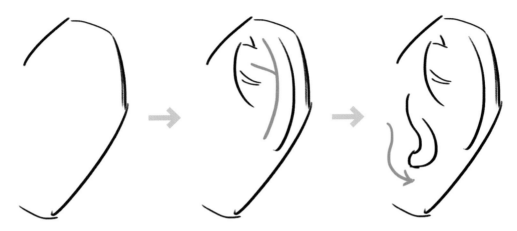

01 耳朵形狀 先畫出要畫的耳朵形狀。

02 耳輪 畫出耳輪，將蜷曲的部分想成是一個鼓起來的丫字形，就能輕輕鬆鬆地畫出來。

03 外耳道 由於外耳道的入口處並不是完整的圓，畫的時候請多花點心思。

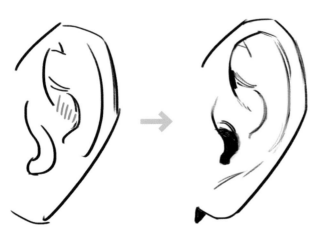

04 耳甲 因為耳甲是往內凹陷，所以要描繪出往內凹的樣子。

05 描繪及修飾 草稿畫好之後進行更詳細的描繪及修飾。

耳朵有很多種樣貌。有耳垂不是圓形而是直接往下巴延伸或耳垂大到往下垂的耳朵，也有
耳輪有點尖或整體有點扁塌的耳朵。在科幻類的作品中，也會透過耳朵的形狀表現不是人
類的種族。

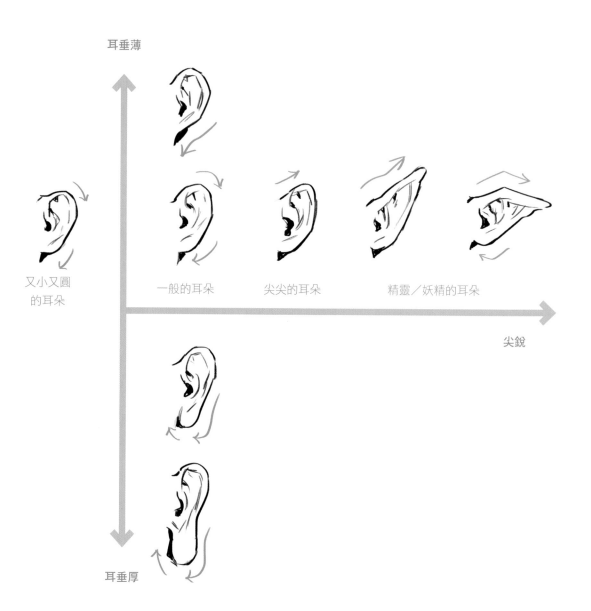

耳垂薄

又小又圓
的耳朵

一般的耳朵　　尖尖的耳朵　　精靈／妖精的耳朵

尖銳

耳垂厚

❺ 頭 │ 一般的頭和五官就是這樣組成的。

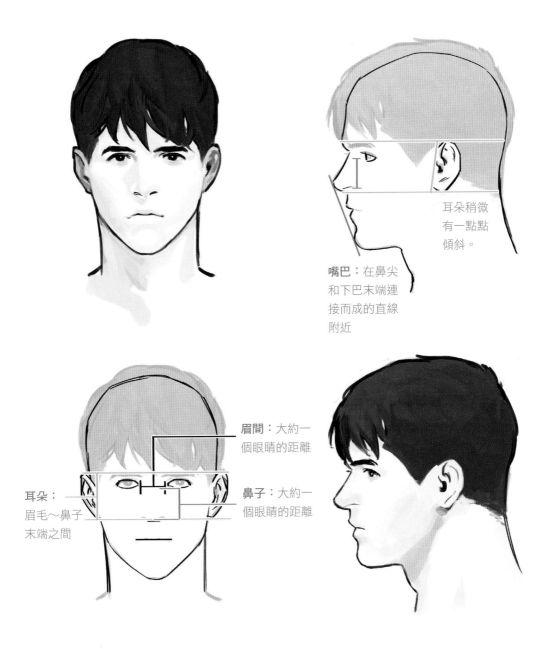

耳朵稍微
有一點點
傾斜。

嘴巴：在鼻尖
和下巴末端連
接而成的直線
附近

眉間：大約一
個眼睛的距離

鼻子：大約一
個眼睛的距離

耳朵：
眉毛～鼻子
末端之間

這裡描繪的是基本的樣貌，可依照畫家的風格或人物的個性做出各種變化，請自由地畫看
看吧！

不同人種的頭部特徵

人種的特徵大致如下所示。頭和五官會隨著地域環境發展出各式各樣的形態,事實上,每個人的差異是千差萬別。因此,為了呈現每個人的個性,閱讀及學習很多資料是必要的過程。

A 黑人 鼻子又大又短。嘴巴大且嘴唇豐厚,有的還會碰到或超過鼻尖到下巴末端的直線。大部分都是長頭型。

B 白人 鼻子很大,而且鼻尖到下巴末端的直線很斜。嘴巴大且嘴唇薄,大部分都是後腦勺很圓潤的長頭型。

C 黃種人 鼻子很小且下巴很短。基本上嘴唇微厚,位於鼻尖到下巴末端的直線內側或碰到線。大部分是後腦勺扁平的短頭型。

不同年齡的臉型

臉型會依照年齡和性別而有所變化。

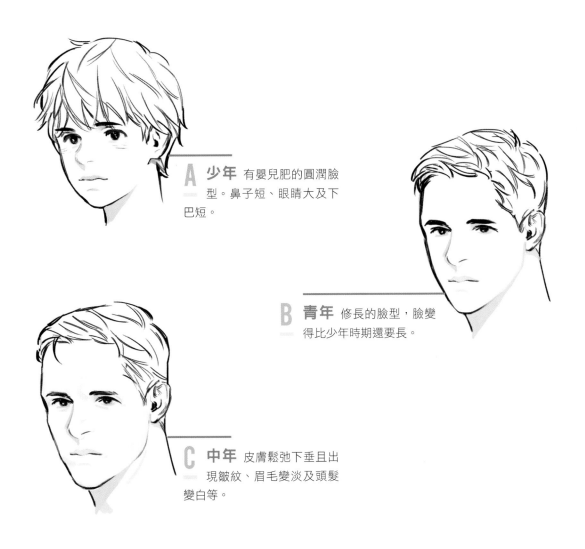

A 少年 有嬰兒肥的圓潤臉
型。鼻子短、眼睛大及下
巴短。

B 青年 修長的臉型，臉變
得比少年時期還要長。

C 中年 皮膚鬆弛下垂且出
現皺紋、眉毛變淡及頭髮
變白等。

ⓐ **少年時期**〔6～13 歲〕　因為還留有嬰兒肥所以臉很圓潤，而且下巴很短。少年時期的眼睛看起來
特別大是因為眼球本身的大小和成人的一樣大，但是還在成長期的頭比較
小。

ⓑ **青年時期**〔14～35 歲〕　嬰兒肥逐漸消失，臉變得修長。整體的容貌變長了。

ⓒ **中年時期**〔36～60 歲〕　基本上保留著青年時期的模樣並出現皺紋。頭髮變白，眉毛變淡，五官也
變得模糊。

畫頭像

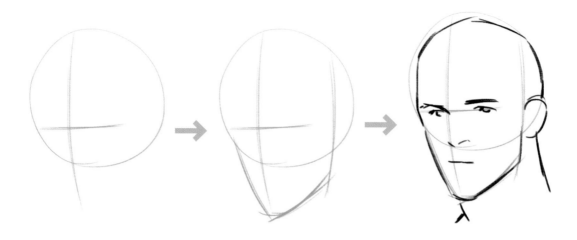

01 圓和十字線 先畫圓決定頭顱的位置，再決定眼睛和鼻子的位置。

02 下巴和側線 對齊頭顱和十字線畫出下巴和耳際線。

03 草稿 依照形狀畫出草稿。

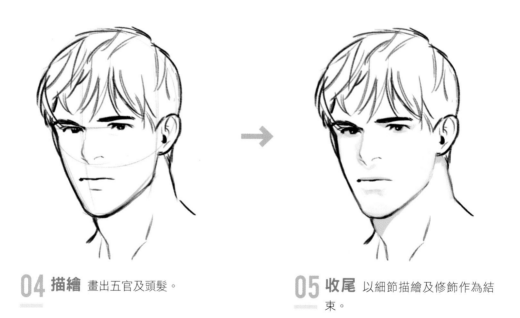

04 描繪 畫出五官及頭髮。

05 收尾 以細節描繪及修飾作為結束。

畫臉部時要注意左右對稱，但是不必鑽牛角尖。因為雖然人的臉基本上是對稱的，但並不是那麼完美。如果連小細節都完美地對稱，反而會有點人工臉的感覺。這就跟自拍時，會覺得左右翻轉的樣子看起來很怪的道理一樣，應該很容易理解吧！

▌不同頭型的臉型

利用不同的頭型畫人臉，可以畫出各種長相和個性。

01 橢圓形〔鵝蛋形〕

TIP　　　　　　　柔和的下巴線條、圓滑的下巴末端
DRAWING POINT　有點下垂的眼睛、細細的雙眼皮和眉毛

由於下巴〔下顎骨〕沒有特別發達，所以給人圓潤且柔和的感覺。鵝蛋形基本上是依照下巴的尖圓程度表現出各種容貌。

 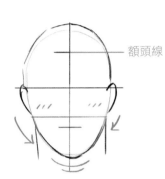

額頭線

02 四角形

TIP　　　　　　　有稜有角的下巴線條及下巴末端
DRAWING POINT　稍微突出的顴骨、又短又大的鼻子和大嘴巴、粗大的眉毛、深厚的雙眼皮

由於下巴比鵝蛋形的下巴還要發達，所以可以創造出粗獷的容貌。這是只要調整四角形的長度就能畫出人類以外的種族的好用臉型。這種臉型也能影響人物的職業，請試著畫出各種容貌。

 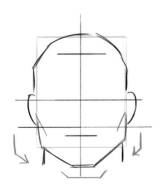

03 三角形

TIP 長下巴、又圓又尖的下巴末端
DRAWING POINT 細且下垂的眉毛、深厚的上眼瞼及大雙眼皮、又小又長的鼻子

因為下巴長度發達，給人一種與眾不同的感覺。下巴又窄又長，是可以消化各種感覺的臉型。

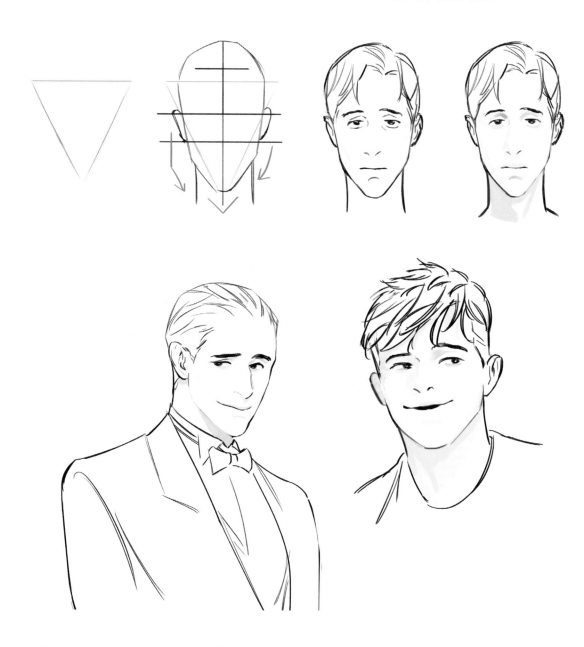

 除了這些之外，還可以藉由各種臉型和五官表現無窮無盡的個性。眉毛可以畫得很濃或很淡、很長或很短，還可以畫出短鼻子、長鼻子、微厚的嘴唇或很厚的嘴唇等各種樣貌。

❻ 頭髮

頭髮是一根一根聚集在一起後形成一大束。因此描繪的時候，只要想成是由薄薄的面組成的區塊，就會有很大的幫助。

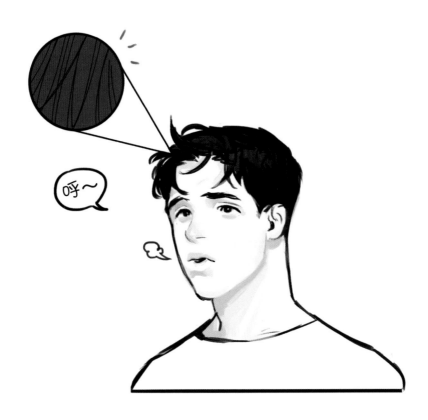

頭髮會受到重力和周圍環境的影響。尤其是因為頭髮是一根一根聚集在一起的團塊，所以只要風一吹，就會分散成很多根。

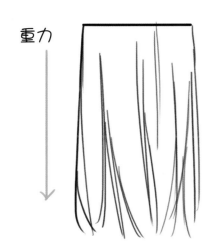
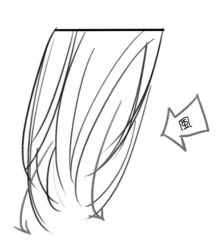

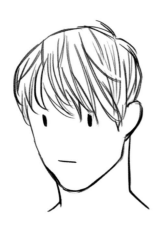 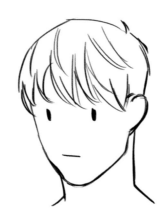

具體描繪

⟵⟶

簡單化

依照繪圖的風格，有時會精細地畫出髮絲紋路，有時也會簡略地畫成一個大區塊。

○

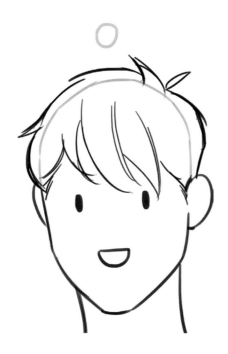

╳

為了描繪頭髮從頭上長出來的感覺，所以越是蓬鬆、有分量感的髮型，越要藉由在頭上添加團塊來做呈現。

假如只是依照頭原本的形狀畫，多少會有點不夠立體的感覺。〔平頭等特定的髮型例外〕

髮型可依照頭髮的分線方式做出多種變化。

01 頭頂中心點

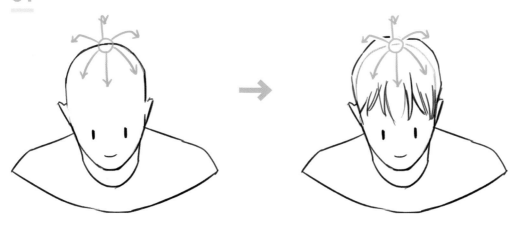

02 旁分

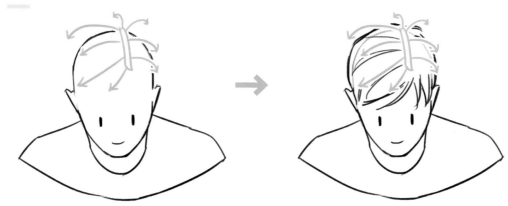

03 中分

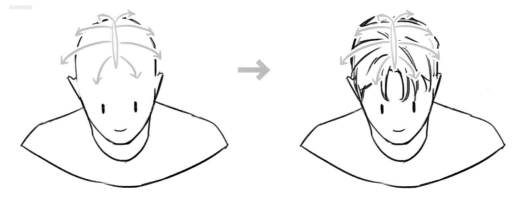

二分區式（Two-Block）短瀏海髮型

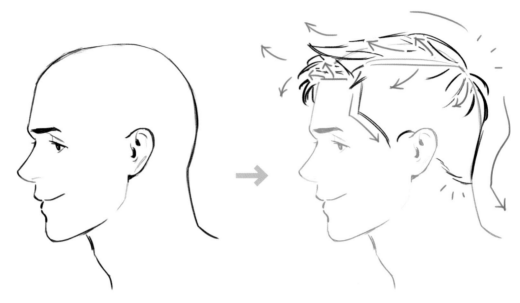

01 畫出頭部 練習畫頭髮的時候，
畫出頭部之後，最好畫成有皮膚
的感覺。

02 畫出頭髮 以人物為基準的左
邊和頭頂中心點作為頭髮分線
處，前面和額頭那邊的頭髮延伸成好像
要豎立起來的樣子。瀏海開始生長的地
方也畫成自然地從皮膚長出來的樣子。
延伸的程度可依照頭髮的長度和風格做
出變化。

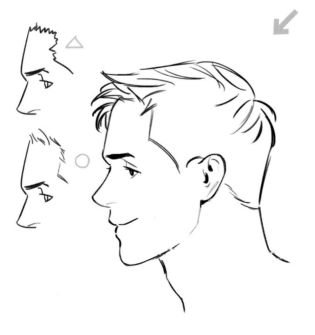

03 描繪及修飾 將底下畫出頭部
的線擦掉。如同前面的說明，描
繪頭髮開始生長的地方時，與其畫出明
顯的界線，不如畫出頭髮自然地從頭皮
長出來的樣子。

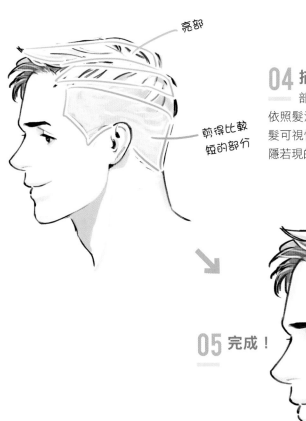

亮部

剪得比較
短的部分

04 **描繪及修飾** 將剪得比較短的
部分上色，上面比較長的頭髮就
依照髮流畫出亮部線。剪得比較短的頭
髮可視情況畫成淡藍色，表現出頭皮若
隱若現的樣子。

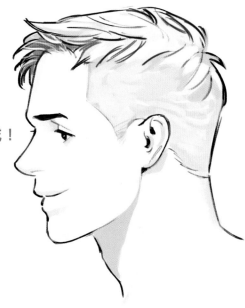

05 **完成！**

TIP

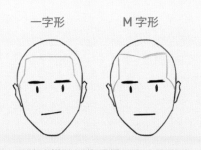

一字形 M字形

髮際線的樣子可依照個性做出不同的
變化。可大致分成一字形和M字形。
每個人的兩側側髮形狀也會有些微的
不同。

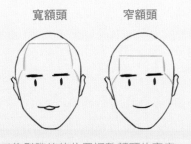

寬額頭 窄額頭

可依髮際線的位置調整額頭的寬度。
額頭越寬，頭髮看起來越少，如果額
頭很窄，就會給人看起來頭髮很多的
感覺。

長髮公主頭

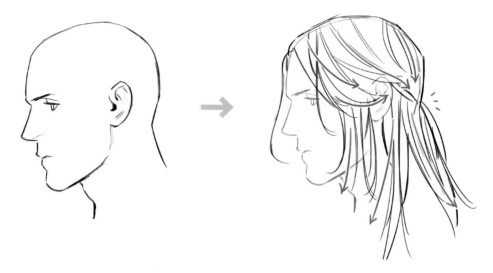

01 畫出頭部 畫出頭部。

02 畫出頭髮 將頭頂附近的頭髮畫成往後方中央集中的樣子。以頭髮綁起來所形成的線條為基準,將其餘的頭髮描繪成隨著重力自然地往下垂的樣子。

TIP

綁起來的頭髮

如果將頭髮綁起來,以綁起來的地方為基準點,髮絲紋路會形成往中間集中的樣子。

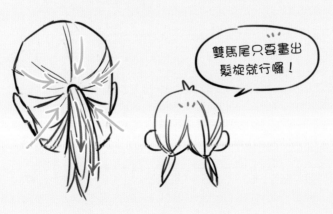

雙馬尾只要畫出髮旋就行囉!

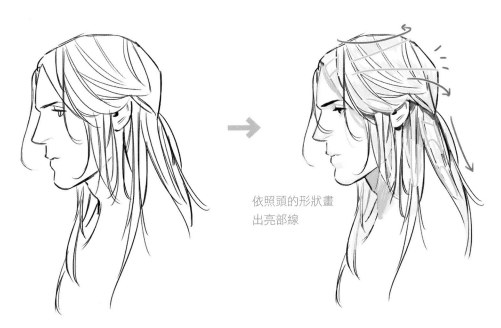

依照頭的形狀畫
出亮部線

03 描繪及修飾 將被頭髮覆蓋的
頭部線條擦掉,並修改太過突出
的部分。

04 收尾 畫出受光區域〔光澤〕,
並將其餘的區域都塗上顏色。

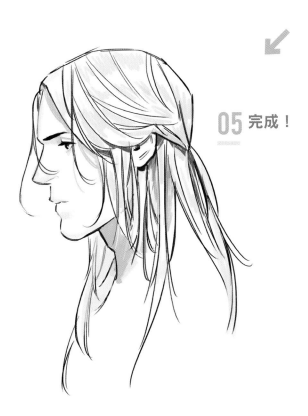

05 完成!

各種長髮的型態

要畫古裝劇中登場的人物或個性強烈的人物時，一定會畫到長髮的人物。雖然都是長髮，但並不是全部都長得一樣，而是有各式各樣的造型。

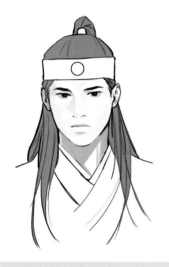

端莊的長直髮

DRAWING POINT　　東洋風的概念，大眼珠、單眼皮、尖銳的眼角、直挺的鼻子和直髮公主頭。

長直髮直直地往下垂放，給人端正莊重的感覺。

蓬亂的長捲髮

DRAWING POINT　　東洋風的概念，三白眼、單眼皮、直挺的鼻子、大大的微笑、既修長又尖銳的下巴和濃密的捲髮。

大部分的蓬亂長捲髮都會給人頭髮很多的感覺。曲線〔髮絲紋路〕畫得越多，越能調整捲度。

豐盈的微捲長髮

DRAWING POINT　　東洋風的概念，下垂的眼睛、內雙眼皮、高挺的大鼻子、有捲度的長髮。

介於直髮和捲髮的中間，創造出比直髮豐盈但又比捲髮平順的感覺。

TIP

鬍鬚

雖然鬍鬚是好惡分明的因素，但也是讓平凡的容貌變得與眾不同的好素材喔！不僅可以左右
人物的年齡，也可以作為一種時尚的表現。

下巴鬍〔Beard〕系列

下巴鬍常常和落腮鬍連接在一起。會因為個人的鬍鬚生長形狀和修整的方式而有所不同。體毛
多的人還會從下巴延伸到脖子和胸口。

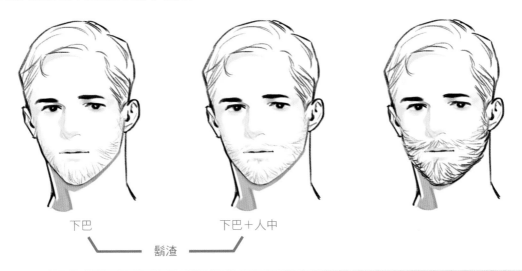

下巴　　　　　　　　下巴＋人中

鬍渣

八字鬍〔Mustache〕系列

因為品＊洋芋片的翹鬍子商標而廣為人知的八字鬍是人為留出來的鬍子，有只留人中區域的形
式，也有只留嘴唇下方區域或只留一點點下巴鬍的形式。這是可以賦予人物時代要素或職業／
年齡層的鬍子，也是可以成為亮點的鬍子。

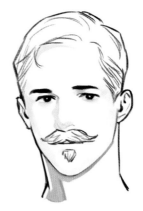

手

手是由 27 根骨頭所組成，是全身畫起來最複雜的部位。

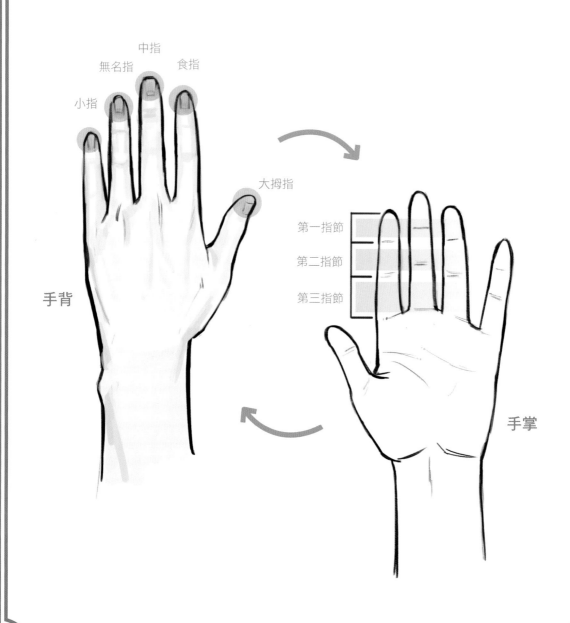

小指　無名指　中指　食指

大拇指

第一指節
第二指節
第三指節

手背

手掌

❶ 手的結構 | 手的結構大致分成手指和手掌。

手指比例

手指、手掌各佔一半，大拇指從手掌區的一半開始畫。

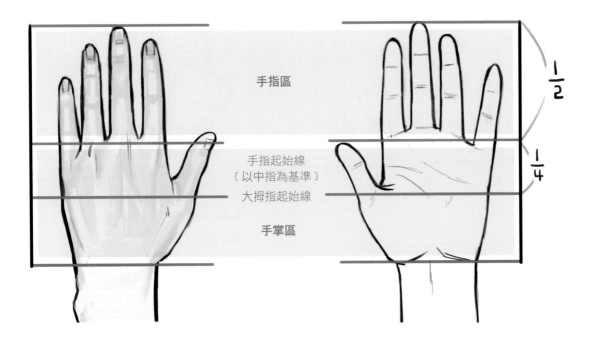

手指很難畫的原因是在呈現出各種動作的同時還要具有立體感及靈活感。但是請不要太害怕，越是複雜的模樣，越要將它簡化成幾何圖形來熟悉。

▌手掌的圖形化

手掌是以中指（正中間的手指）為基準的扇形。

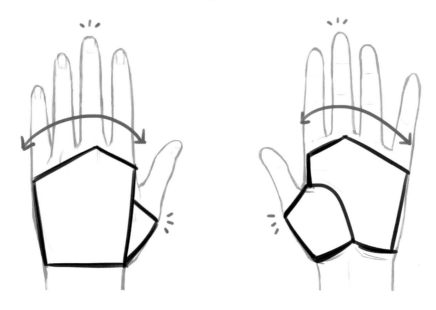

▌手指的圖形化

組成手掌的掌骨分散成五根並形成扇形。指間關節也都形成扇形。食指～小指都各有三節指節，但大拇指只有兩節指節。

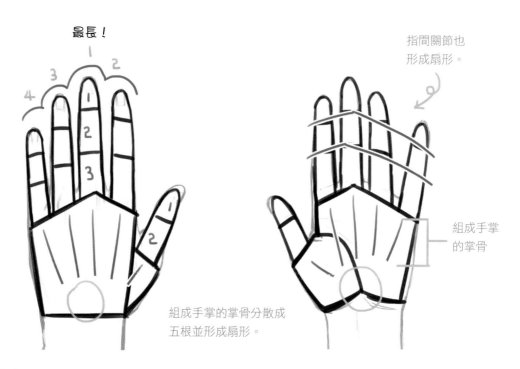

最長！

指間關節也形成扇形。

組成手掌的掌骨分散成五根並形成扇形。

組成手掌的掌骨

▎手指的可動範圍

雖然也有為了動態構圖或誇飾而有點歪曲的情形，但是為了呈現出自然的姿勢，還是必須
要知道可動範圍的極限。

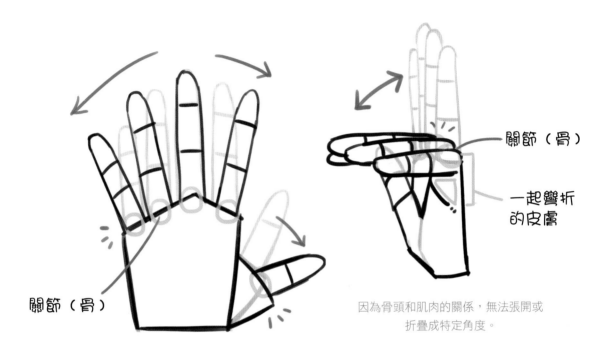

關節（骨）

關節（骨）

一起彎折
的皮膚

因為骨頭和肌肉的關係，無法張開或
折疊成特定角度。

手的形狀是扇形，手指的方向也跟手一樣是扇形。張開手掌然後把手指收攏，手指會回到
原本朝向的方向。因此，從不同的角度看，指甲的形狀看起來也會不一樣。從正面看是差
不多的方向和大小，如果從稍微斜一點的側面看，指甲的大小看起來會不一樣。

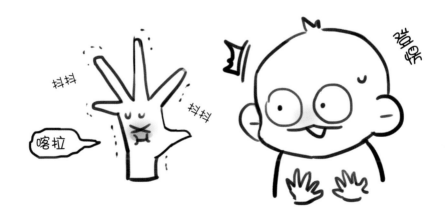

手腕的可動範圍

因為支撐大拇指的骨頭，使手腕不能往大拇指的方向側彎。相反地，往小指的方向可藉由骨骼的可動性和肌肉的鬆弛來達成。

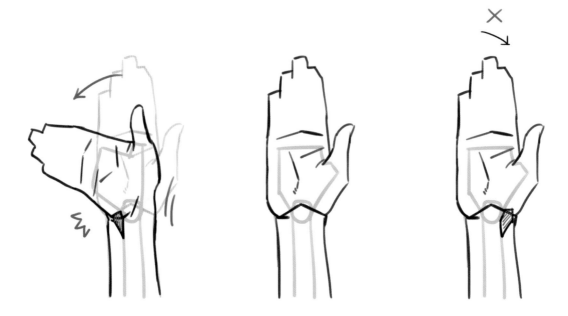

同樣地，手腕也可以向外翻或向內折。靠手腕自己的力量可以向外翻或向內折 80°左右，借助外力的話可以翻折得更多。

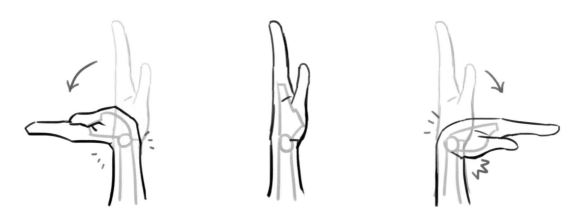

❷ 手指的形態和描繪

每個指間關節都是有點稜角的樣子。第一指節上有圓圓的指甲。

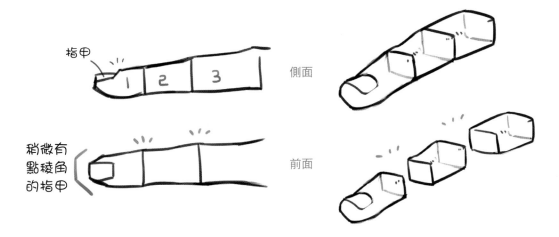

手指的形狀介於三角柱和圓柱體之間。將指間關節的部分想成矩形、指節的部分想成又粗又短的圓柱體，會比較容易理解。

描繪陰影的時候，如果以有點稜角的感覺調整亮度的話，會比較好描繪。

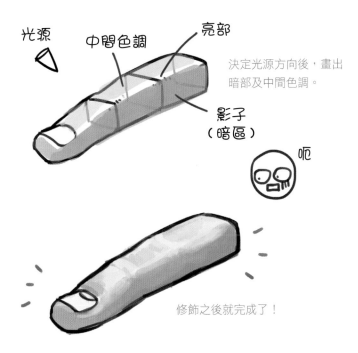

決定光源方向後，畫出暗部及中間色調。

修飾之後就完成了！

手指方向

攤開手掌並彎曲手指，然後轉回原本朝向的方向。
指甲的形狀也會隨著角度不同而有所不同。

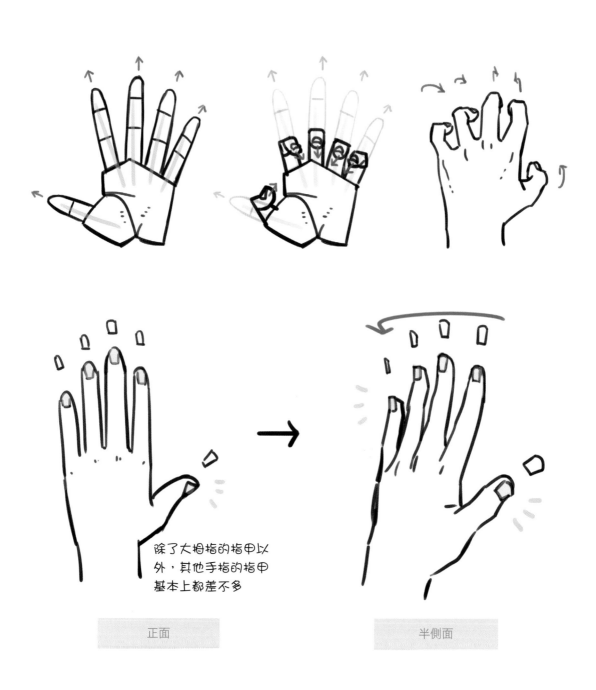

除了大拇指的指甲以
外，其他手指的指甲
基本上都差不多

正面

半側面

手的繪圖步驟

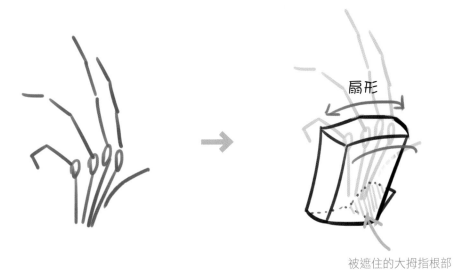

扇形

被遮住的大拇指根部

01 **畫出骨架** 先畫出手指的骨架。

02 **手掌的幾何圖形** 畫手掌的幾何圖形時，要想像成立體的樣子來畫，包含被遮住的大拇指根部。

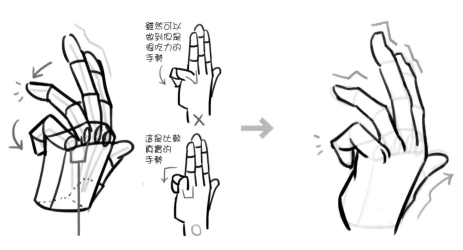

雖然可以做到但是很吃力的手勢

這是比較真實的手勢

03 **手指的幾何圖形** 依照骨架畫出手指的幾何圖形。注意關節的彎曲程度。由於小指是彎曲的模樣，因此無名指會有點彎曲。無名指和小指因為肌肉連接在一起，所以會被彼此的動作影響。

04 **修飾外輪廓** 畫出外輪廓，然後進行描邊。

05 收尾之後就完成了 畫出指甲、骨頭和血管等作為收尾。

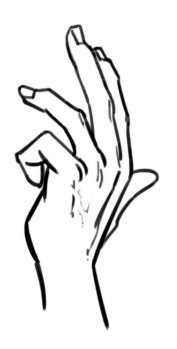

筋 × 血管！

雖然常常會把手背上凸起來的東西當作是筋，
但其實淡藍色的線不是筋是血管。

▎手的繪圖步驟－拿著物品的手

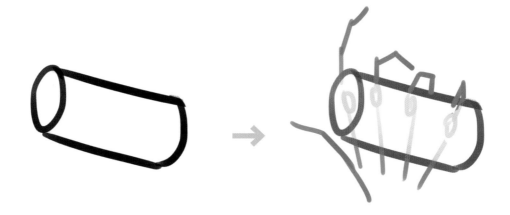

01 畫幾何圖形 先簡單地畫出被拿著的物品的幾何圖形。

02 畫出骨架 依照物品的幾何圖形畫出骨架。

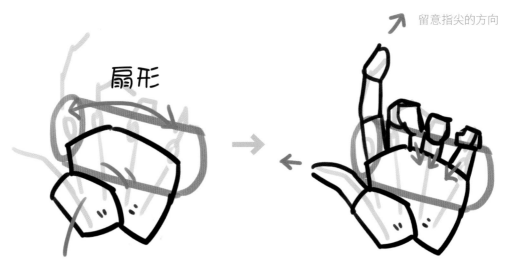

扇形

留意指尖的方向

03 畫出手掌的幾何圖形 畫出手掌的幾何圖形。畫的時候要注意大拇指根部的肌肉。

04 畫出手指的幾何圖形 留意指尖的方向並畫出其餘的部分。

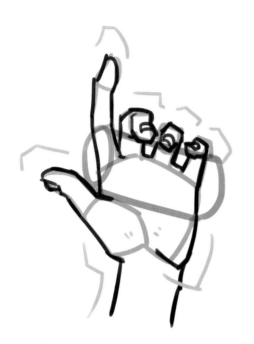

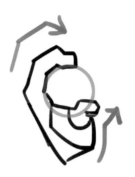

將彎曲的手指理解成立體的
模樣之後再畫。

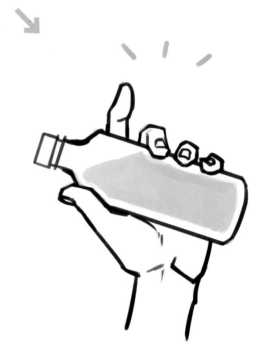

05 修飾外輪廓 修飾手指的形狀
和手掌的外輪廓。請將握著物品
的手理解成立體的模樣之後再畫。

06 細節描繪後收尾 細節描繪
後收尾。

各種手的描繪

雖然手很難畫，但只要多練習，實力一定會提升。

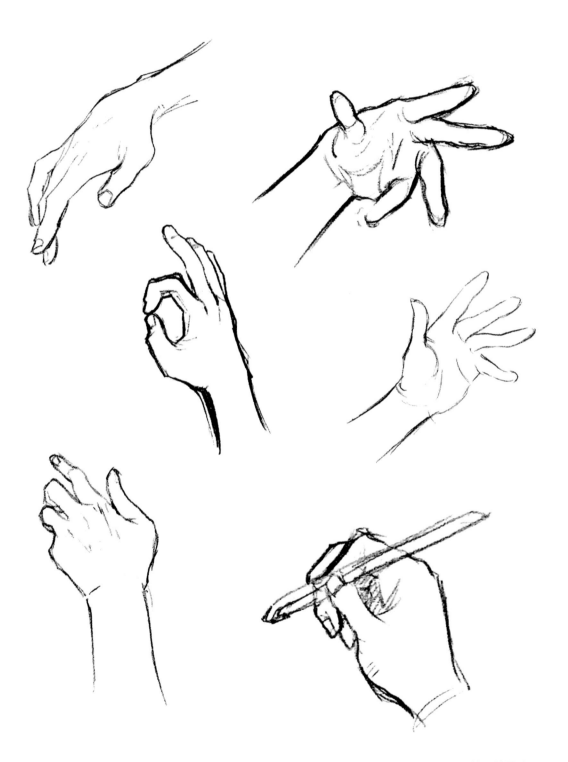

❸

腳

腳跟手一樣是難畫的部位。因為不僅不常看到，而且大部分都是畫成穿著襪子或鞋子的模樣。

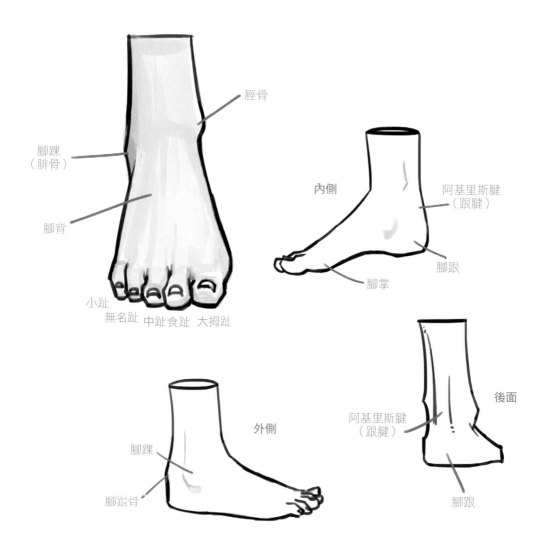

脛骨

腳踝
（腓骨）

腳背

小趾
無名趾　中趾食趾　大拇趾

內側

阿基里斯腱
（跟腱）

腳跟

腳掌

外側

腳踝

腳跟肯

後面

阿基里斯腱
（跟腱）

腳跟

❶腳的結構 | 腳的結構大致分成腳掌和腳趾。

腳的結構

脛骨位於腳的內側，腳踝則位於外側偏下方的位置。腳的內側以阿基里斯腱連接而成的柔和的腳跟曲線為主，外側因受到腳跟骨的影響而形成有稜有角的樣子。

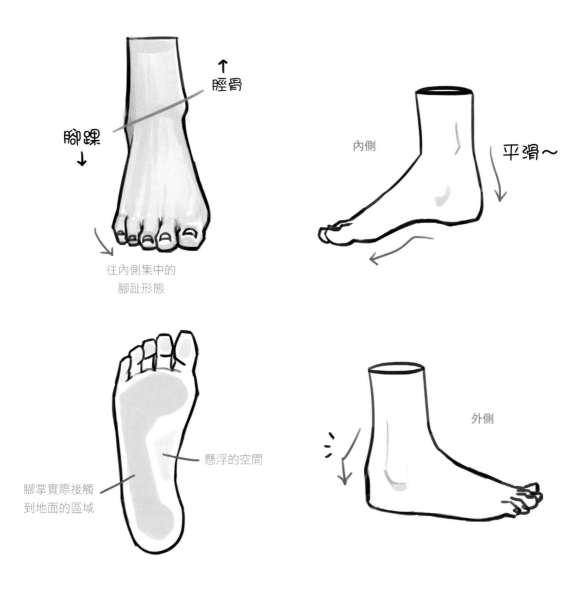

↑ 脛骨

腳踝 ↓

往內側集中的
腳趾形態

內側

平滑～

懸浮的空間

腳掌實際接觸
到地面的區域

外側

▌ 腳掌的圖形化

跟手一樣，是有點類似扇形的形狀。

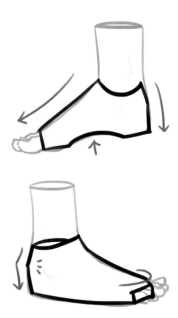

▌ 腳趾的圖形化

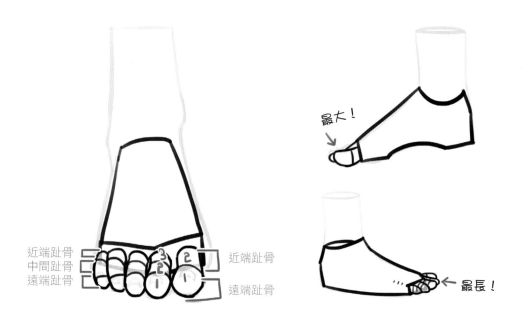

近端趾骨
中間趾骨
遠端趾骨

近端趾骨

遠端趾骨

最大！

最長！

雖然腳趾很小，但是全部都有三節趾節，只有大拇趾是由近端趾骨和遠端趾骨組成兩節趾節。最大為大拇趾，最長為大拇趾或食趾。

腳的可動範圍

由於腳趾很小且趾骨又短，如果有大動作的話，整個腳的形狀都會受到影響。

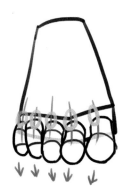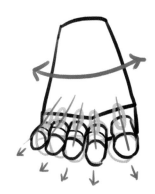

只要腳趾動，連接近端趾骨的腳掌骨（腳掌）就會跟著動，整體的外輪廓也會隨之改變。

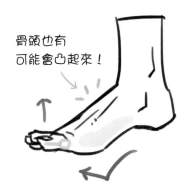

骨頭也有
可能會凸起來！

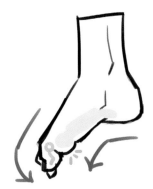

腳踝的可動範圍也因為筆直的骨頭和肌肉而有所限制。

小心翼翼…

啊！好燙！

01 **大拇趾** 大小最大，因為只有兩節趾節，所以很短。

02 **食趾～無名趾** 食趾、中趾和無名趾的樣子很相似，只有長度稍微不太一樣。

03 **無名趾～小趾** 有些人的無名趾長得跟小趾很像。

04 **小趾** 趾節幾乎沒有什麼作用。樣子有點像蠶蛹。

❷ 腳的繪圖步驟

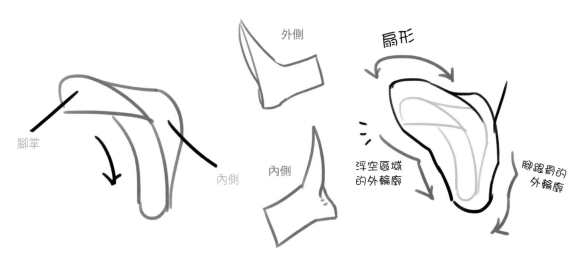

腳掌
外側
內側
內側
扇形
浮空區域
的外輪廓
腳跟骨的
外輪廓

01 畫出骨架 畫出骨架。由於很
多曲折之處，因此理解成立體的
模樣是很重要的事情。

02 畫出幾何圖形 畫出骨架。由
於很多曲折之處，因此理解成立
體的模樣是很重要的事情。

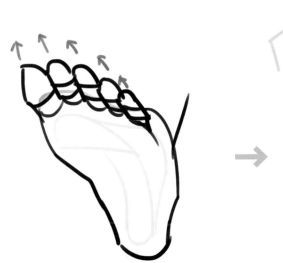

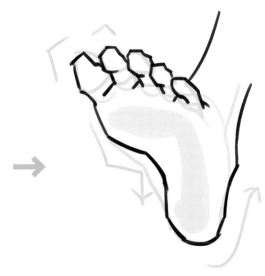

03 畫出腳趾的幾何圖形 畫的
時候不僅要注意腳趾的方向，還
要注意腳趾的大小。

04 修飾外輪廓 修飾腳掌實際碰
到地面的區域及懸空空間的外輪
廓。

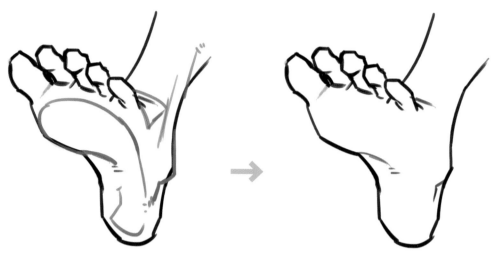

05 **細節描繪及收尾** 考量腳掌
和腳背之後再進行描繪。

05 **完成！**

各種腳的描繪

跟手一樣，試著畫出各種腳的樣子是很重要的事情。

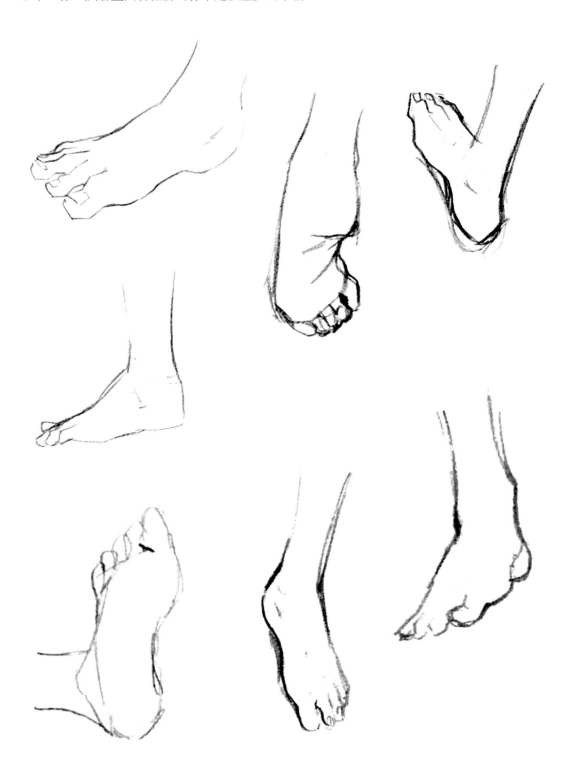

❹
全身及各種
姿勢

為了描繪全身，本章節必須學習一些必要的要素，並實際練習畫看看。

❶ 認識人體

為了畫出充滿魅力的人物外輪廓和姿勢，必須對人體解剖學有一些認識。一起來看看人體的某個部位有什麼樣的肌肉、外輪廓會隨著肌肉的運動產生什麼樣的變化吧！

▌比例

人體全身最理想的比例是 7.5 ～ 8 頭身左右。

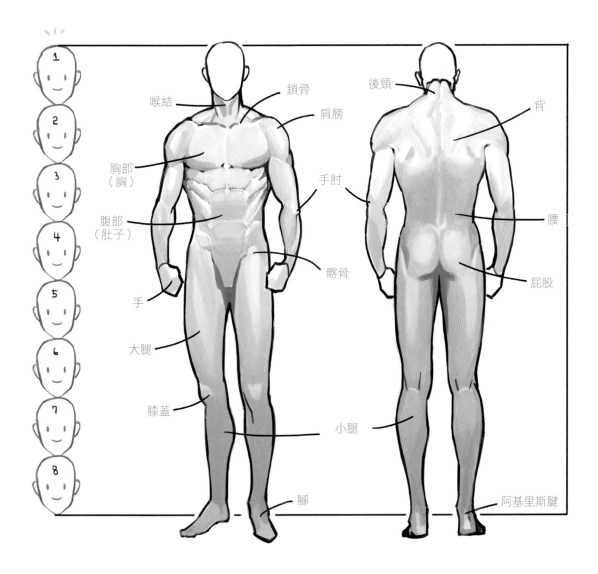

喉結
鎖骨
肩膀
胸部（胸）
腹部（肚子）
手肘
手
髂骨
大腿
膝蓋
小腿
腳

後頸
背
腰
屁股
小腿
阿基里斯腱

▌肌肉

身體是由無數的肌肉所組成。將其中一些會影響我們經常畫到的動作肌肉標示出來。雖然不用背誦名稱，但是如果能知道哪裡的肌肉是什麼形狀，就能畫出自然且充滿魅力的人體。

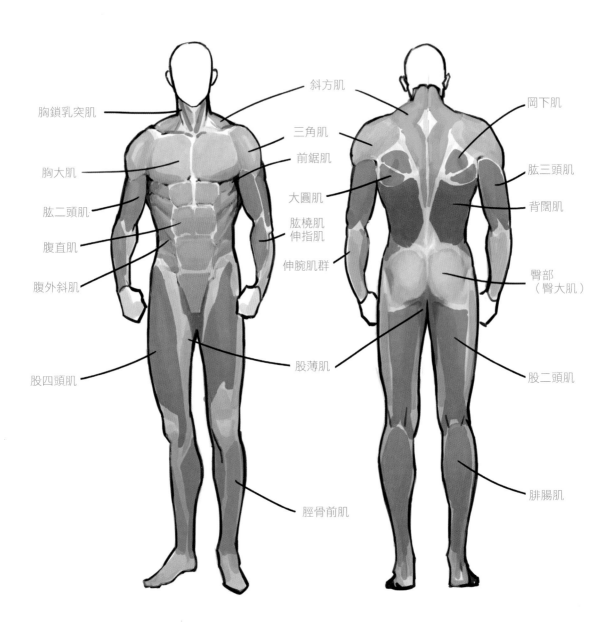

胸鎖乳突肌
斜方肌
岡下肌
胸大肌
三角肌
前鋸肌
肱三頭肌
肱二頭肌
大圓肌
背闊肌
腹直肌
肱橈肌
伸指肌
腹外斜肌
伸腕肌群
臀部
（臀大肌）
股四頭肌
股薄肌
股二頭肌
腓腸肌
脛骨前肌

有試著畫過跟沒有畫過之間的差異很大，雖然有點麻煩，也請您一定要試著畫看看。

▌幾何圖形速寫及重心

畫人體的時候，雖然也可以按照部位來練習畫，但是養成全身一起畫的習慣更重要。如果
各個部位分開畫的話，常常會只有練習到上半身，這樣有可能會搞不清楚下半身的比例。

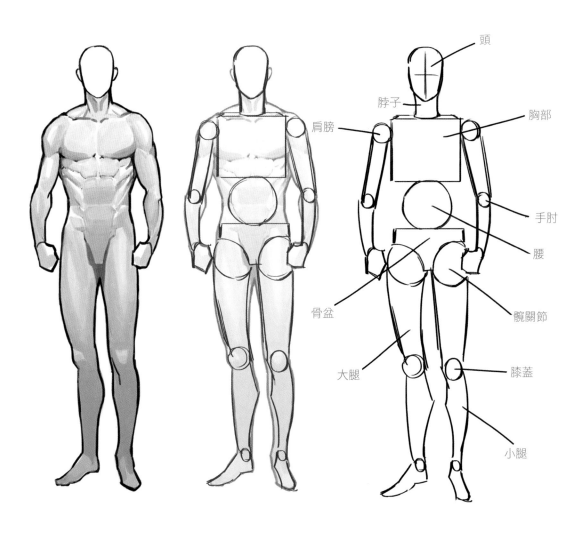

如果將人體簡化成幾何圖形，可分成頭、軀幹、腰、手臂、骨盆、腳。幾何圖形和幾何圖
形之間的關節（包括腰）就用球體來表示，最好加上一點人體的外輪廓。

▋ 一般的重心線

所謂的重心線是指為了使人站穩或坐穩而承載體重的支點，一般站立姿勢的重心線是從頭部開始。

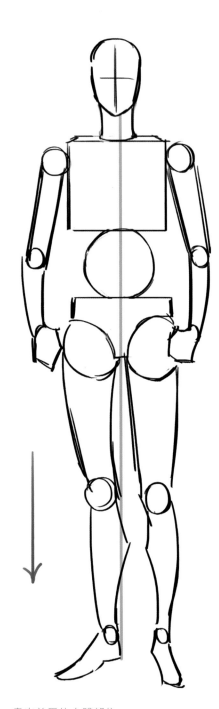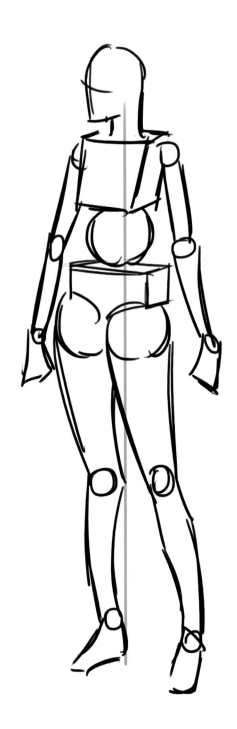

單腳站立

以單腳站立來舉例會更容易理解，單腳站立時，為了支撐不是瞬間的站立（走路等）所造成的異常重量，腳必須往中間移動才能站穩。如果不這麼做的話，會支撐不住或跌倒。

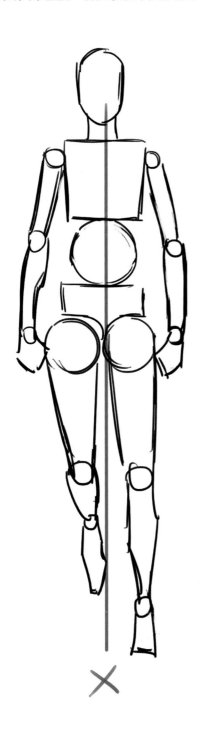

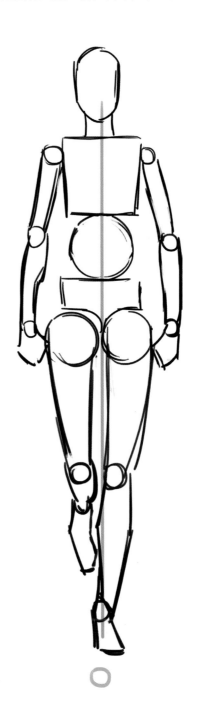

重心的分散和移動

人不是只會立正站好而已，所以要能夠掌握各種重心線。當拿著並支撐著某樣東西時，重心會分散；站成三七步的時候，重心也會往中間移動，由其中一隻腳承載重量。

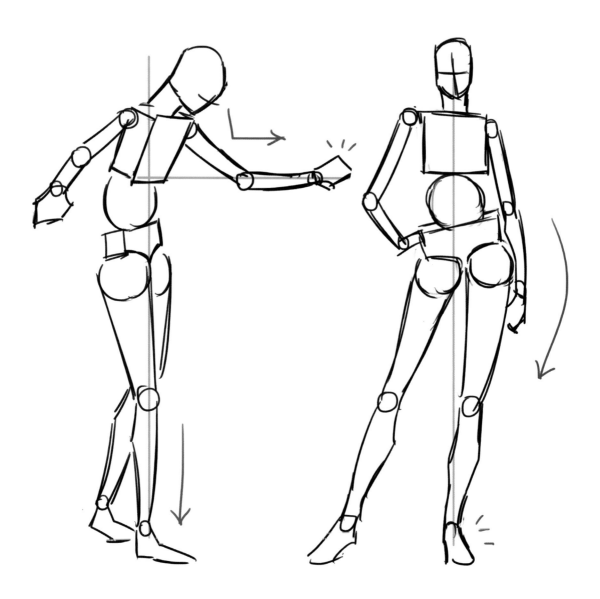

重心的分散　　　　　　　　　　　　　重心的移動

特殊的重心

跑步時的重心會變得很特殊。在空中飄浮或在水中等不受重力影響的空間時，重心也會改變或消失。

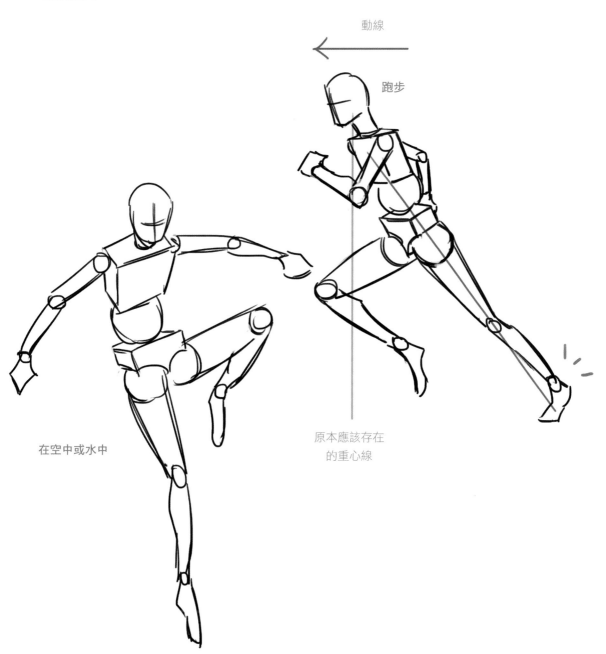

動線

跑步

原本應該存在
的重心線

在空中或水中

跑步的瞬間，因為有想要往前的力量和腳的運動作用，所以即使不符合重心線也不會跌倒。

在空中或水中等無重力的地方時，因為不是踩著地面站立，所以重心線並不存在。

各種人體姿勢的幾何圖形

將雜誌或速寫用的影像作為簡化成幾何圖形的分析練習，就能畫出平滑且自然的動作。

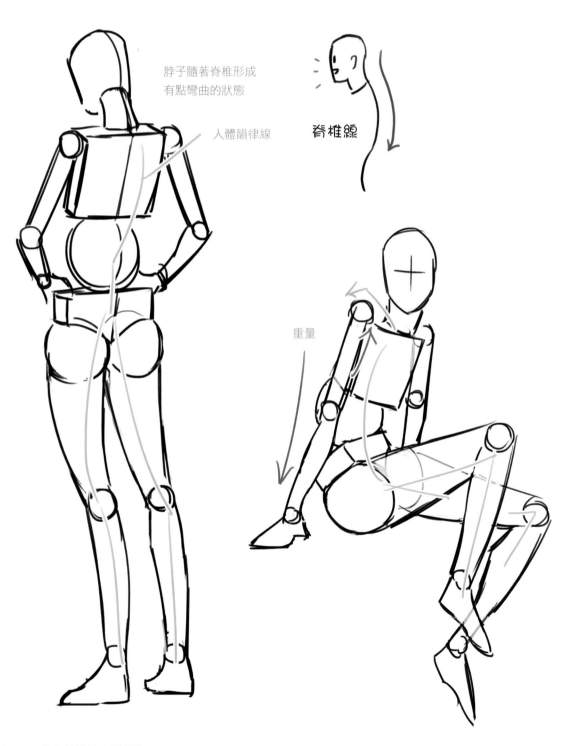

脖子隨著脊椎形成
有點彎曲的狀態

人體韻律線

脊椎線

重量

雖然是簡單的幾何圖形，但
還是要理解成立體的才行。

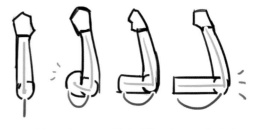

雖然兩隻手是一樣的動作，但是三角形的
形狀會因為角度和彎曲度而有所不同。

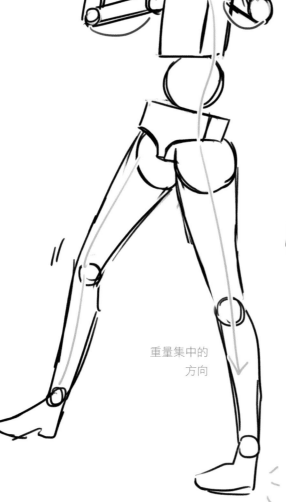

重量集中的
方向

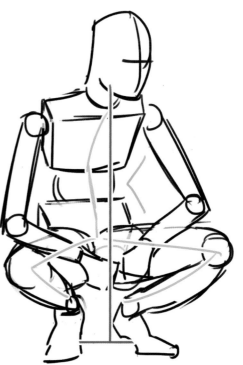

人體越蜷曲！會變得越複雜，
必須看很多參考資料之後再進行練習。

描繪不同體型的秘訣

❶ 一般體型

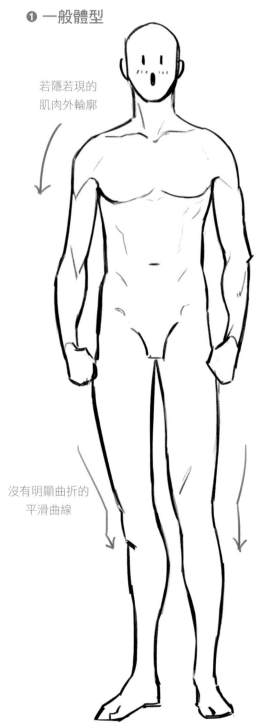

若隱若現的
肌肉外輪廓

沒有明顯曲折的
平滑曲線

調整分量感

不同的肌肉描繪方式，可以表現
出肌肉型或乾瘦型的體型。

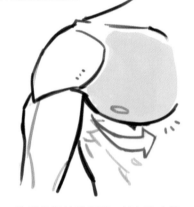

胸部的界線越明顯，越有肌肉層
疊在一起的感覺，呈現出肌肉的
分量感。

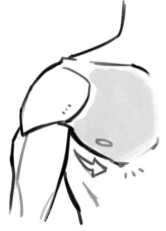

如果胸部的界線很模糊的話，就
能表現出分量感普通的乾瘦型身
材。

❷ 又瘦又高的體型

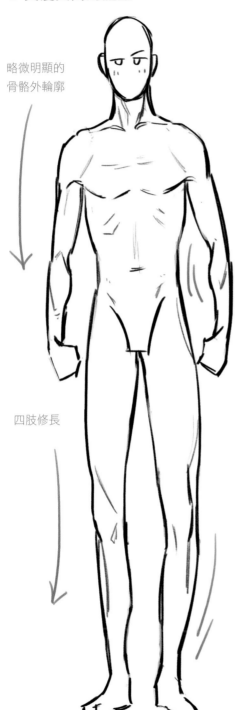

略微明顯的
骨骼外輪廓

四肢修長

描繪骨骼外輪廓

乾瘦體型的骨骼比肌肉明顯。胸部
底下要畫出肋骨的樣子，而不是前
鋸肌／腹外斜肌。

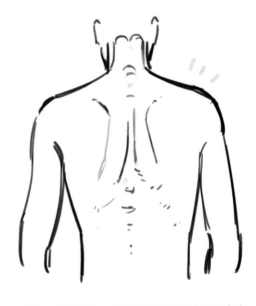

如果是極瘦的體型，脊椎和肩胛骨也會突顯出來。

❸ 大塊頭＋肌肉型體型

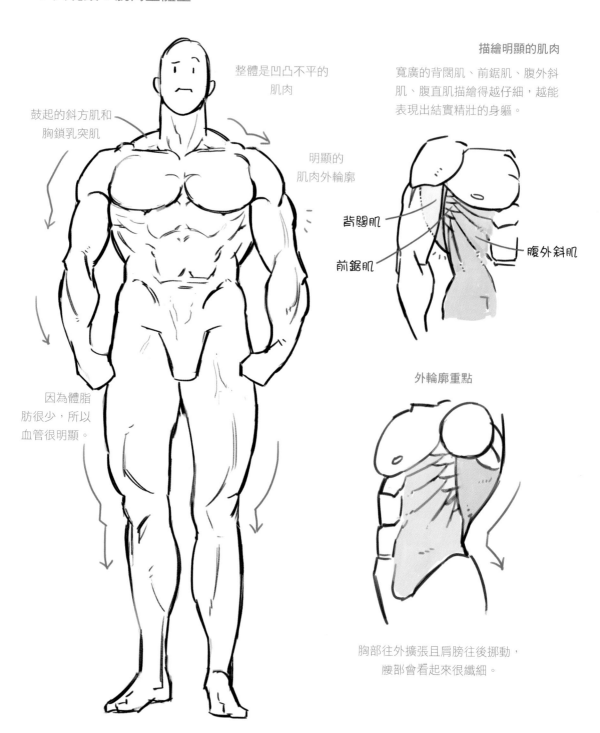

整體是凹凸不平的
肌肉

鼓起的斜方肌和
胸鎖乳突肌

明顯的
肌肉外輪廓

因為體脂
肪很少，所以
血管很明顯。

描繪明顯的肌肉

寬廣的背闊肌、前鋸肌、腹外斜
肌、腹直肌描繪得越仔細，越能
表現出結實精壯的身軀。

背闊肌

前鋸肌

腹外斜肌

外輪廓重點

胸部往外擴張且肩膀往後挪動，
腰部會看起來很纖細。

各種人體的描繪練習

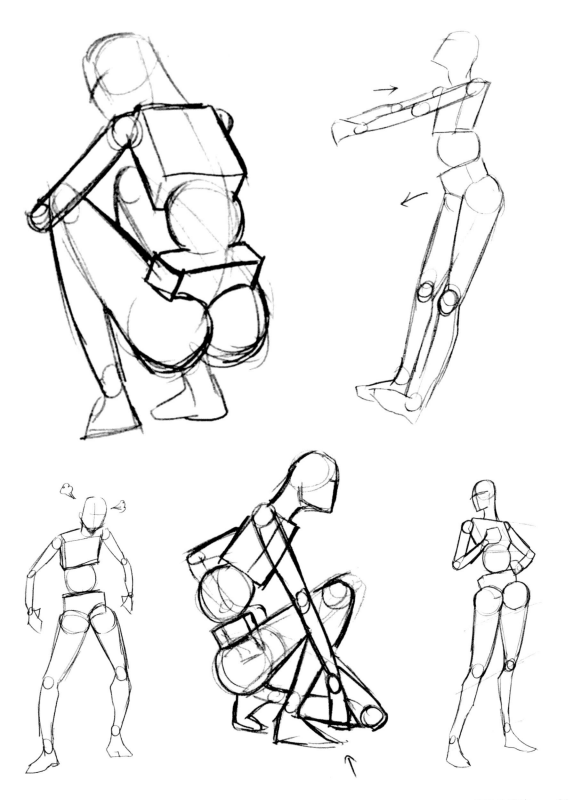

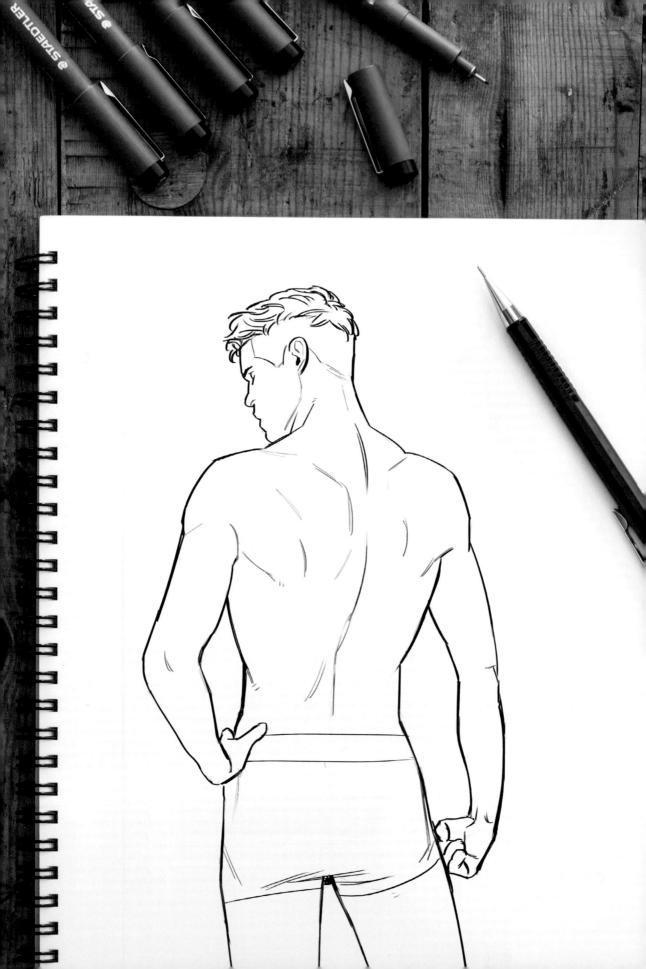

正式開始繪圖

以前面學習的內容為基礎，除了單純的人體之外，還要針對人物整體的外輪廓及隨著各種姿勢變化的肌肉形狀進行更深層的學習。

❶ 畫站姿

❶ 決定頭的位置

先決定頭的位置。

❷ 畫出人體韻律線／胸部

決定人體韻律線並依照動向畫出胸部。

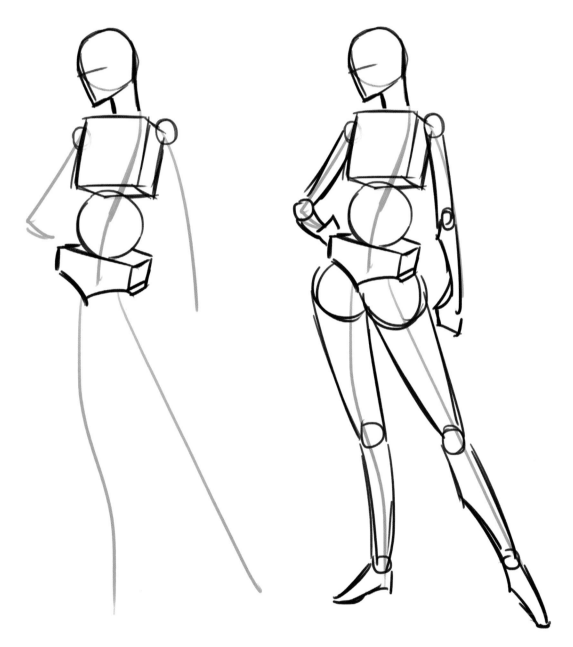

❸ 畫出腰和骨盆

依照決定好的動向畫出腰和骨盆的形狀。

❹ 畫出手、腳

順著動向自然地延續出手腳。

❺ 畫出上半身的外輪廓

先粗略地畫出胸部和骨盆的形狀，然後確認分量感，接著依照人體幾何圖形畫出外輪廓。

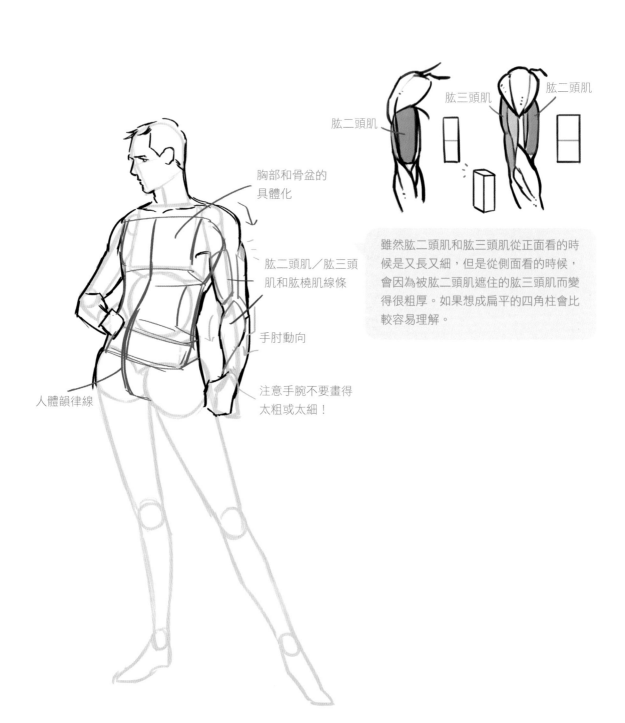

胸部和骨盆的
具體化

肱二頭肌／肱三頭
肌和肱橈肌線條

手肘動向

人體韻律線

注意手腕不要畫得
太粗或太細！

肱二頭肌

肱三頭肌

肱二頭肌

雖然肱二頭肌和肱三頭肌從正面看的時
候是又長又細，但是從側面看的時候，
會因為被肱二頭肌遮住的肱三頭肌而變
得很粗厚。如果想成扁平的四角柱會比
較容易理解。

❻ 畫出下半身的外輪廓

手垂放的位置大約在骨盆下方到大腿中間。畫出腹外斜肌和股直肌的外輪廓。腓腸肌的外側外輪廓是向上突出，內側外輪廓則是向下突出。

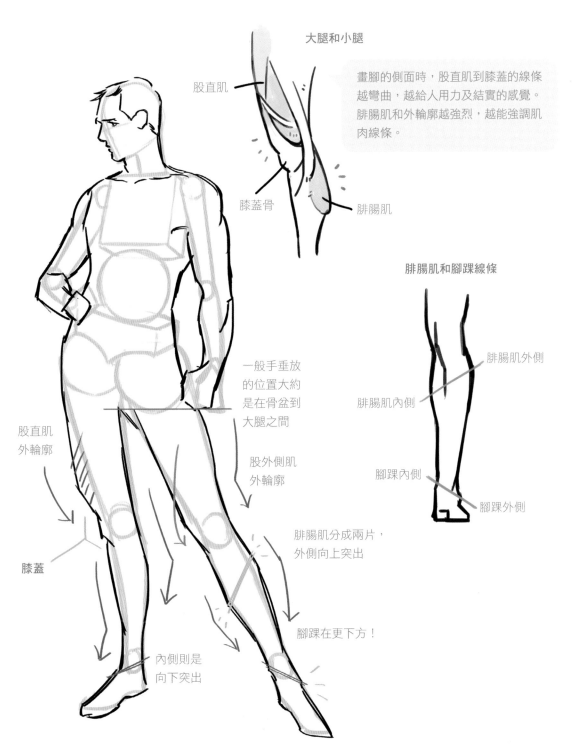

大腿和小腿

股直肌

畫腳的側面時，股直肌到膝蓋的線條越彎曲，越給人用力及結實的感覺。腓腸肌和外輪廓越強烈，越能強調肌肉線條。

膝蓋骨

腓腸肌

腓腸肌和腳踝線條

腓腸肌外側

腓腸肌內側

腳踝內側

腳踝外側

股直肌外輪廓

一般手垂放的位置大約是在骨盆到大腿之間

股外側肌外輪廓

膝蓋

腓腸肌分成兩片，外側向上突出

腳踝在更下方！

內側則是向下突出

❼-1 細節描繪

從姿勢的動向來看，手自然垂放比放在骨盆上還要好，所以做了修改。肱二頭肌和肱橈肌的外輪廓平滑地延伸到手腕，如果將手腕往內側彎曲，好像要捲起來似的，會給人正在用力的感覺。另外，請描繪出前鋸肌到腹外斜肌以及股內側肌到股外側肌的外輪廓。

人體幾何圖形終究只是畫出整體的框架而已，在描繪的過程中會有很大的改變。不要太過執著於完美的形狀，請舒適自在地畫看看吧！

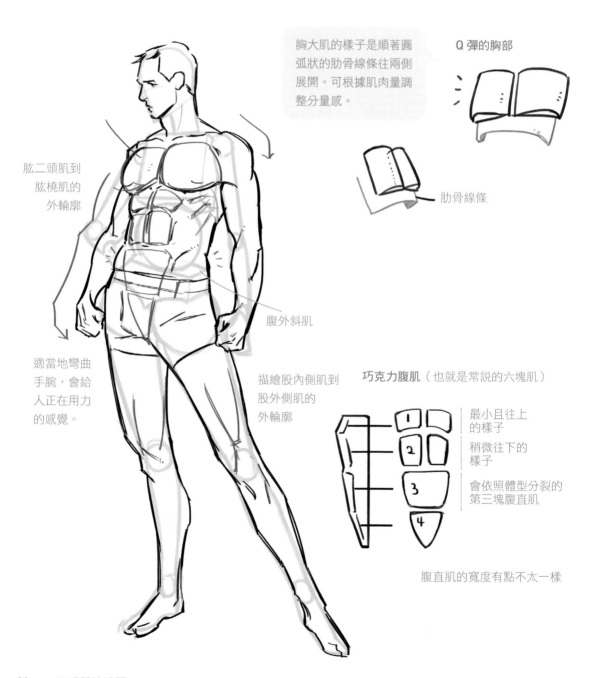

胸大肌的樣子是順著圓弧狀的肋骨線條往兩側展開。可根據肌肉量調整分量感。

Q 彈的胸部

肋骨線條

肱二頭肌到肱橈肌的外輪廓

腹外斜肌

適當地彎曲手腕，會給人正在用力的感覺。

描繪股內側肌到股外側肌的外輪廓

巧克力腹肌（也就是常說的六塊肌）

最小且往上的樣子

稍微往下的樣子

會依照體型分裂的第三塊腹直肌

腹直肌的寬度有點不太一樣

❼-2 細節描繪

這是非常重要的過程。將粗略畫出來的臉變成美男。雖然每個人各不相同，但是將臉部畫到某種程度
之後，就和人體一起描繪或稍後再進行描繪，也是一個很好的方法。因為有時候只執著於臉部的話，
臉的角度和身體的姿勢有可能會畫得不自然。

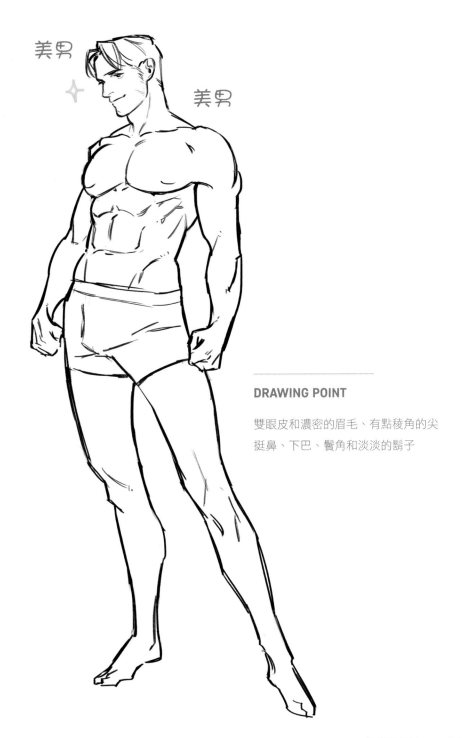

美男

美男

DRAWING POINT

雙眼皮和濃密的眉毛、有點稜角的尖
挺鼻、下巴、鬢角和淡淡的鬍子

❼-3 細節描繪

決定好光源方向後，除了亮部外全部都塗上顏色。越往腳下光的影響就越少。

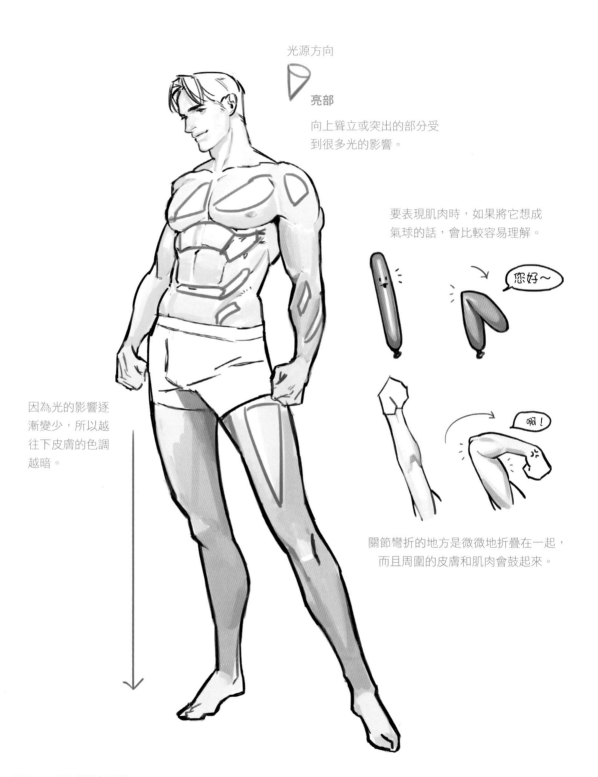

光源方向

亮部

向上聳立或突出的部分受到很多光的影響。

要表現肌肉時，如果將它想成氣球的話，會比較容易理解。

您好～

因為光的影響逐漸變少，所以越往下皮膚的色調越暗。

啊咧！

關節彎折的地方是微微地折疊在一起，而且周圍的皮膚和肌肉會鼓起來。

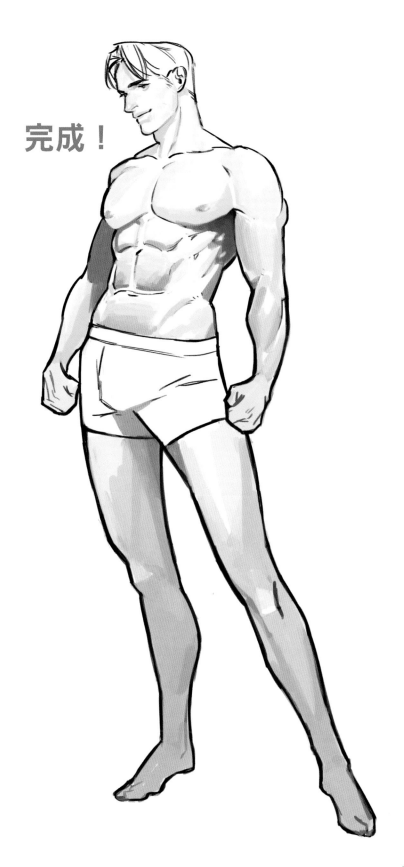

完成！

❷ 畫坐姿

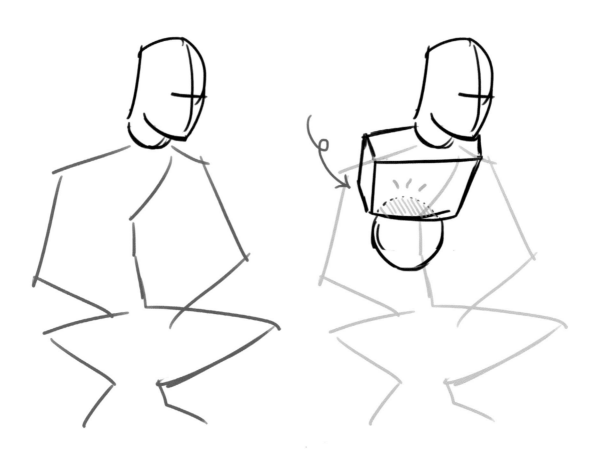

❶ 決定頭的位置

先畫出頭，然後粗略地畫出人體韻律線。

❷ 畫出胸部和腰部

請一邊想像被遮住的部分，一邊畫成立體的樣子。

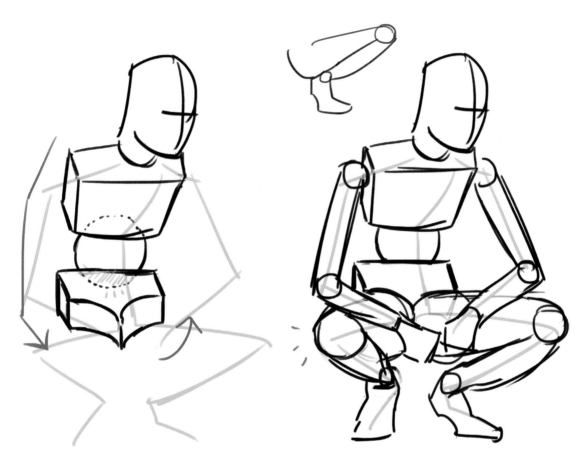

❸ 畫出骨盆

因為是蹲著的姿勢，所以掌握胸部和骨盆的動向很重要。同樣地，描繪時要考慮被骨盆遮住的部分。

❹ 畫出手、腳

依照動向畫出四肢。由於膝蓋是朝向正面，因此畫大腿和小腿時，必須留意形狀。

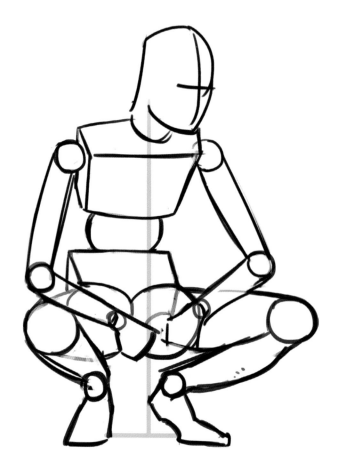

❺ 收尾

如果在完成的地方畫出看不到的部分，對於將人體
理解成立體的樣子會有很大的幫助。那麼，現在就
替完成的人體幾何圖形加上皮膚吧！

❻ 上半身的外輪廓

依照人體幾何圖形畫出頭和上半身的外輪廓。

凹凸不平的腹直肌

由於上半身是蜷曲的，因此必須仔細描繪包含腹直肌在內的肌肉和皮膚被折疊的樣子。

最好是藉由胸部的分量感表現出重力的影響。

斜方肌和三角肌的外輪廓

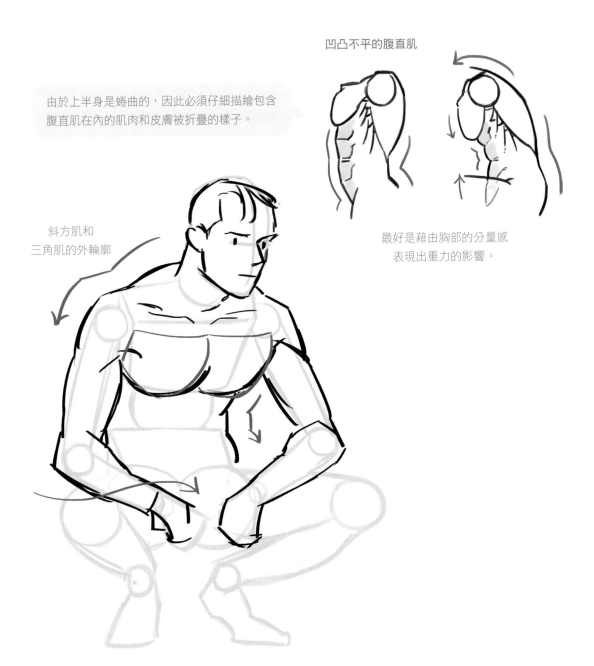

❼ 下半身的外輪廓

描繪時請留意因為關節彎折而突出的大腿和小腿。以人物為基準的右腳是正面，請以膝蓋為基準，將皮膚加上。

彎曲的腳

大多數人會覺得很難描繪的姿勢之一就是彎曲的腳。

以股直肌和膝蓋為基準，依照部位畫出肌肉塊的話，會比較容易理解。

如同前面所說，關節彎曲時，請將肌肉想成像是氣球那樣突出。

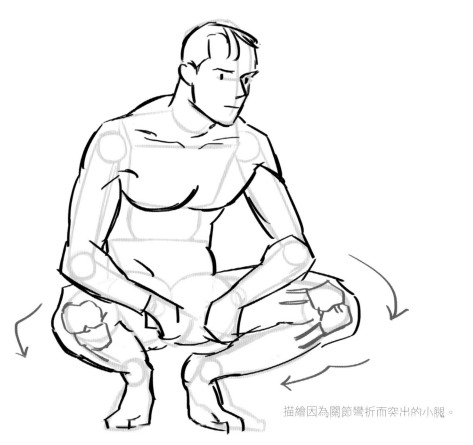

描繪因為關節彎折而突出的小腿。

❽ 細節描繪

從姿勢的動向看,將一隻手舉起來會比較自然,所以做了修改。修飾畫好的外輪廓草稿,並進行細節描繪。如同前面所說,人體幾何圖形跟外輪廓草稿可以不用完全一致,請不要太過執著。臉部的繪圖重點是看起來很年輕的樣子。

圓圓的肱二頭肌

手臂彎折起來的話,肱二頭肌就會膨脹,使外輪廓變成圓圓的。雖然每個人不盡相同,但是肌肉量越多,形狀就越圓;肌肉量越少,形狀就越扁長。

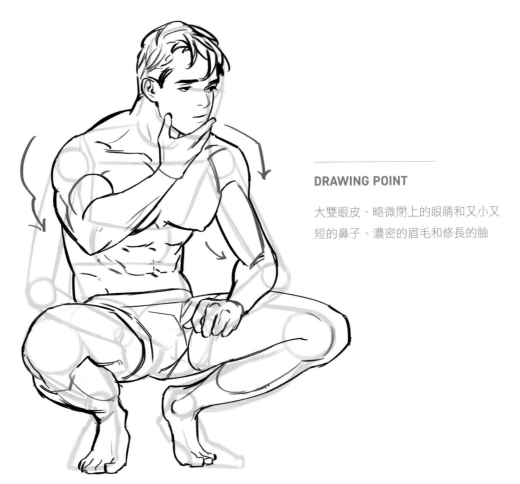

DRAWING POINT

大雙眼皮、略微閉上的眼睛和又小又短的鼻子、濃密的眉毛和修長的臉

❾ 描繪陰影

決定好光源方向後，除了亮部之外，全部都塗上顏色。由於身體是蜷縮的，因此越往下方，頭或手臂形成的影子就越明顯。

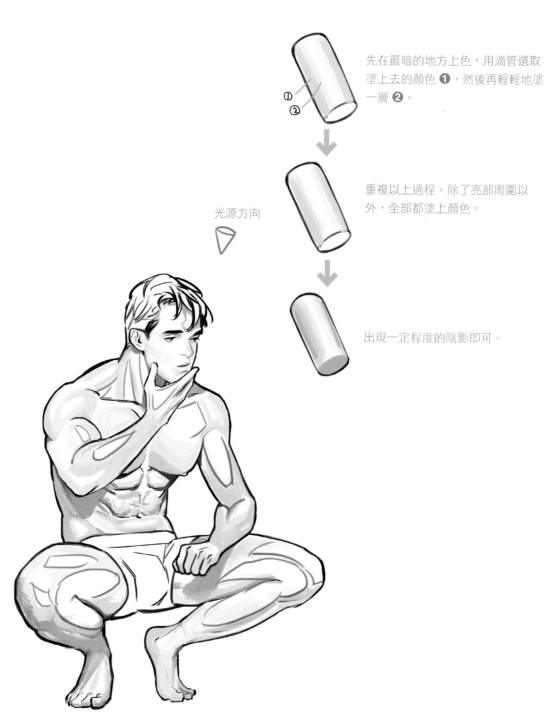

先在最暗的地方上色，用滴管選取塗上去的顏色 ❶，然後再輕輕地塗一層 ❷。

重複以上過程。除了亮部周圍以外，全部都塗上顏色。

出現一定程度的陰影即可。

光源方向

完成！

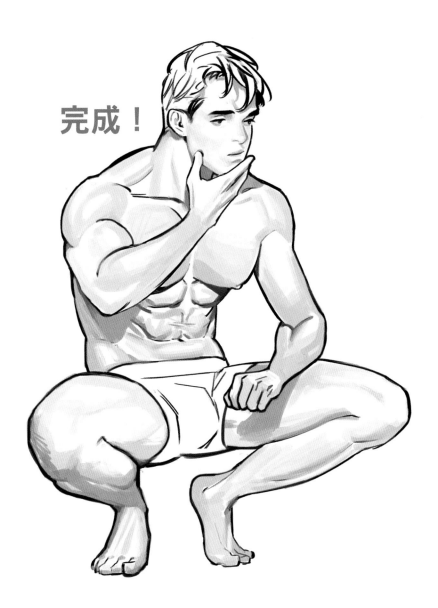

關節要怎麼畫呢？肘關節

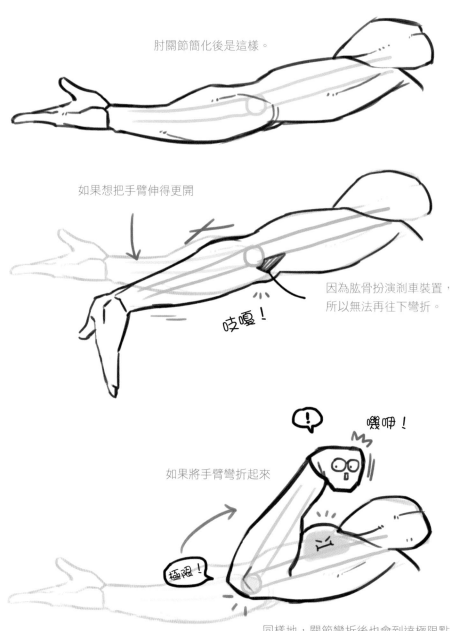

肘關節簡化後是這樣。

如果想把手臂伸得更開

因為肱骨扮演剎車裝置，
所以無法再往下彎折。

吱嘎！

如果將手臂彎折起來

喔咿！

！

極限！

同樣地，關節彎折後也會到達極限點。這會
因為每個人的柔軟度或肱二頭肌的發達程度
而有所不同！

因此，現實中不可能出現手臂　　　　　會像這樣形成一個三角形的空間。
完全折疊起來的樣子。

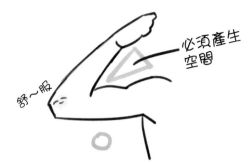

必須產生
空間

饅頭拳！

雖然肘關節可以轉動，但是只有大約 120°
左右，只靠肘關節很難做出更大的角度，
必須要和肩膀一起移動才行。

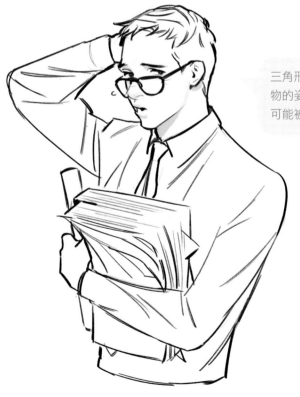

三角形的形狀有可能會因為人
物的姿勢或構圖而改變，也有
可能被遮住。

關節要怎麼畫呢？膝關節

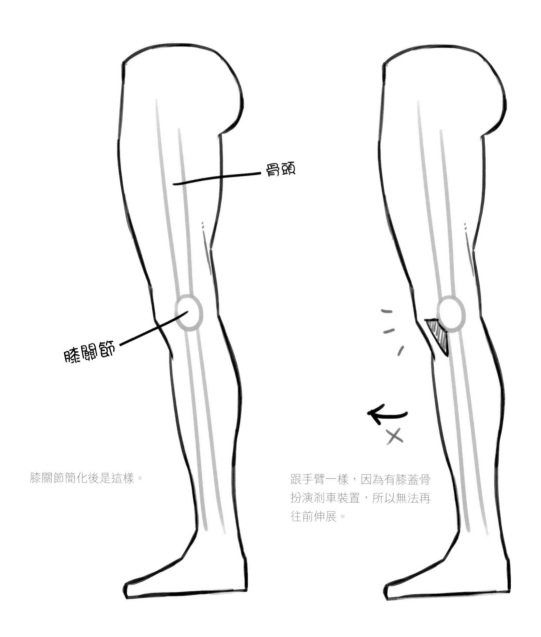

骨頭

膝關節

膝關節簡化後是這樣。

跟手臂一樣，因為有膝蓋骨
扮演剎車裝置，所以無法再
往前伸展。

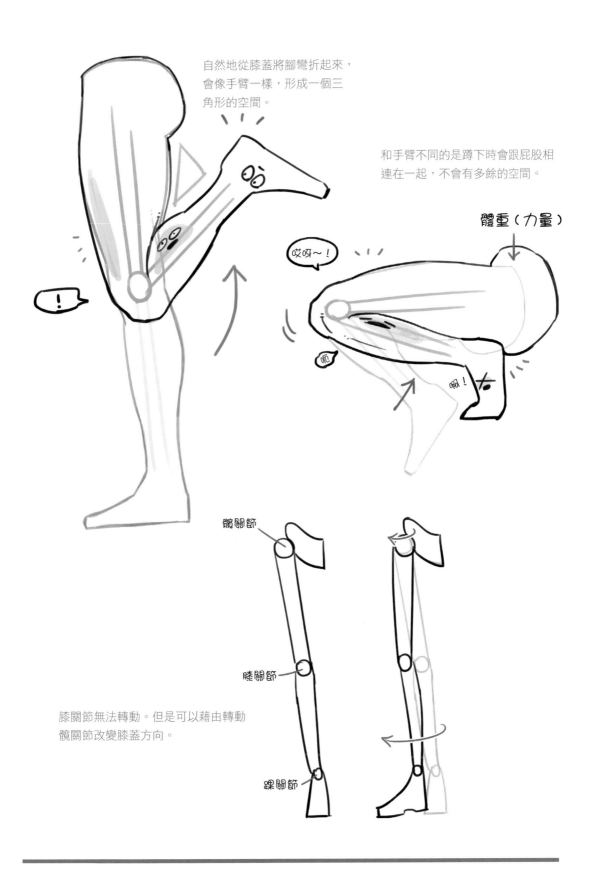

自然地從膝蓋將腳彎折起來，
會像手臂一樣，形成一個三
角形的空間。

和手臂不同的是蹲下時會跟屁股相
連在一起，不會有多餘的空間。

膝關節無法轉動。但是可以藉由轉動
髖關節改變膝蓋方向。

❸ 畫背影

❶ 決定頭的位置和動向

決定頭的位置，依照臉的角度畫出大概的動向。

❷ 上半身和骨盆

上半身會隨著朝向的方向往上或往下而形成挺胸或駝背的姿勢，所以要好好決定方向。現在要畫的人物是挺胸彎腰、屁股微微往上抬的姿勢。

❸ 畫出四肢

依照剛才畫好的動向畫出手和腳。

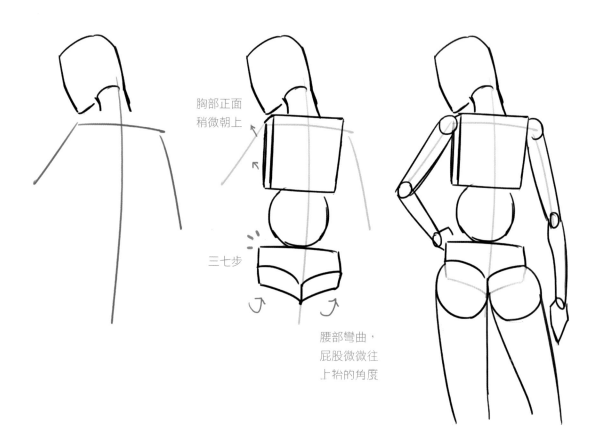

胸部正面
稍微朝上

三七步

腰部彎曲，
屁股微微往
上抬的角度

❹ 畫出外輪廓

依照人體幾何圖形畫出外輪廓。畫出頭部稍微向左轉且往下垂的角度。多花點心思在背闊肌和腰線的外輪廓,以及手臂往後延伸的外輪廓上。

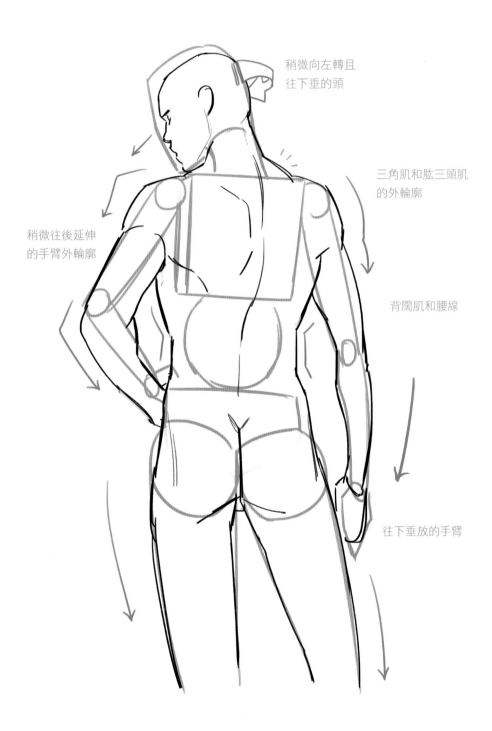

稍微向左轉且
往下垂的頭

三角肌和肱三頭肌
的外輪廓

稍微往後延伸
的手臂外輪廓

背闊肌和腰線

往下垂放的手臂

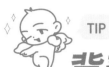

背部···一起來看看背部吧！

為了完成美男的性感背部，一定要認識肌肉。

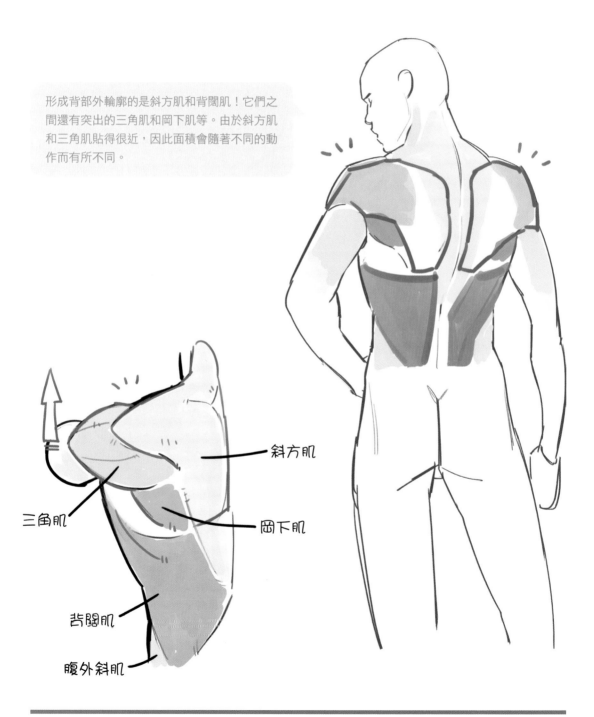

形成背部外輪廓的是斜方肌和背闊肌！它們之間還有突出的三角肌和岡下肌等。由於斜方肌和三角肌貼得很近，因此面積會隨著不同的動作而有所不同。

斜方肌

三角肌

岡下肌

背闊肌

腹外斜肌

❺-1 描繪及修飾外輪廓

依照草稿修飾外輪廓。手肘感覺有點太凸出去，所以把它往下挪一點，並且讓整隻手臂往後擺放。將原本想要放在前面的左手修改成放在骨盆上。右手也修改成更朝向前方一些。

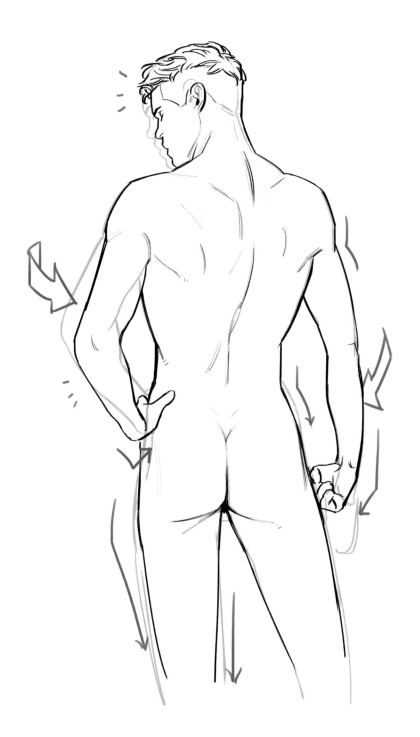

❺-2 描繪及修飾外輪廓

人體背面最難描繪。因為側面有很多曲折，描繪的重點很明確，相反地，背面沒有側面那種大曲折，所以多少有點難描繪。因此，描繪臉部或人體的背面時，只有用肌肉表現出若隱若現的陰影以及仔細地描繪外輪廓，才能呈現出立體感。

因為是背面，所以請一邊畫，一邊預測陰影的位置。

仔細地描繪作為重點的外輪廓。

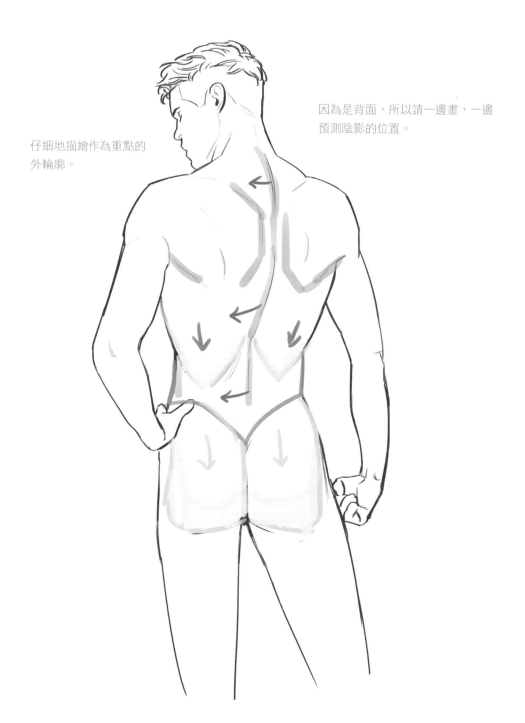

❻ 線條收尾

修飾修改過的外輪廓。

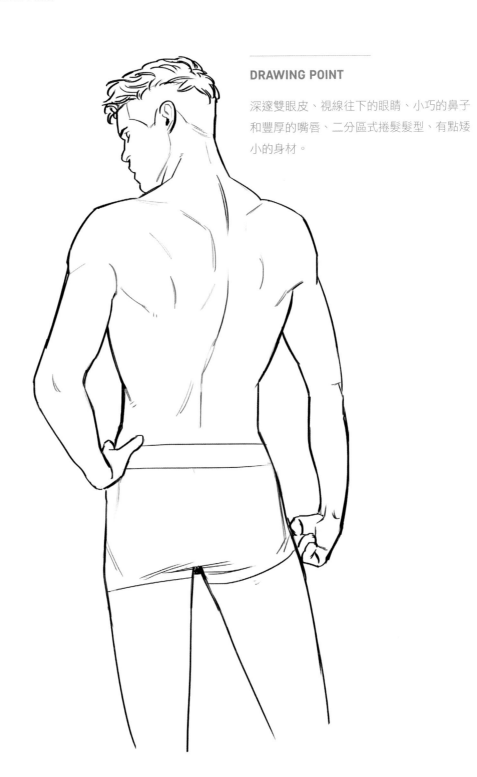

DRAWING POINT

深邃雙眼皮、視線往下的眼睛、小巧的鼻子
和豐厚的嘴唇、二分區式捲髮髮型、有點矮
小的身材。

❼ 描繪陰影

決定光源方向，並依照光源方向畫出亮部及暗部。整體上採用了從正面偏上方照下來的光。

〈正面〉

脖子

胸部

肩膀

背

陰影

光源

如圖所示，背部並不是完全平坦的平面，因此一邊慢慢地觀察直接受光的區域和陰影區域，一邊練習描繪，是很重要的事情。

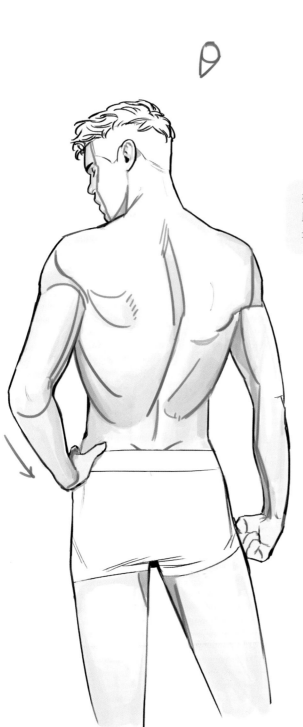

完成！

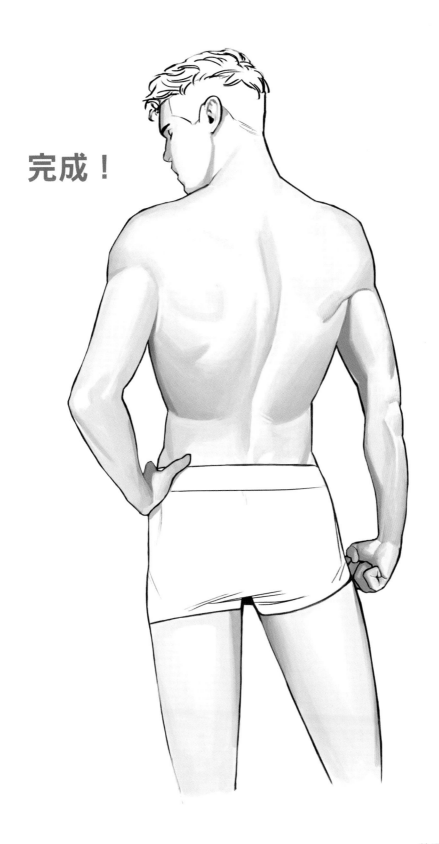

❹ 畫伸懶腰的姿勢

❶ 決定頭的位置

先決定臉的角度和位置。然後想一下要畫成怎樣的人體韻律線並簡略地畫出來。

❷ 畫出上半身

決定胸部、腰部和骨盆的位置。因為是伸懶腰的動作，所以上半身要稍微朝上，而骨盆幾乎是朝向正前方。

❸ 畫出四肢

依照動作畫出整體往上伸展的感覺。手臂藉由鎖骨抬到更高的位置。

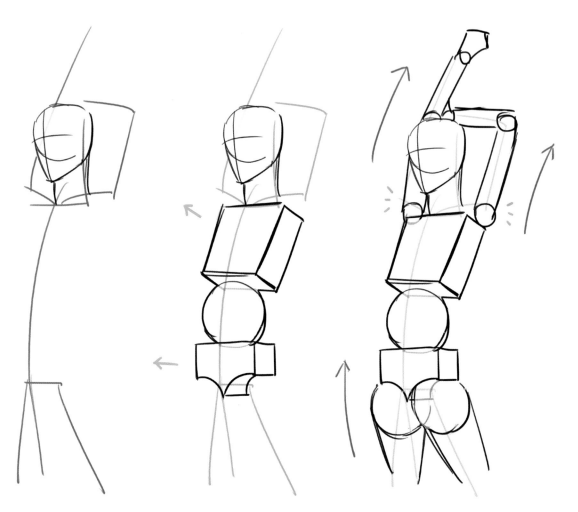

❹ 畫出外輪廓

人體不像幾何圖形那麼平坦。為了使胸口和身體在伸懶腰時，整體上有伸展成圓圓的感覺，必須畫得很立體。因為雙手往上抬著，所以請用心描繪被遮住的背闊肌的外輪廓。

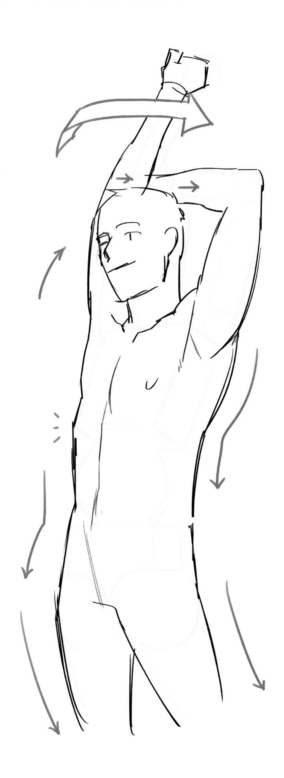

 TIP

一起看看胸大肌～！

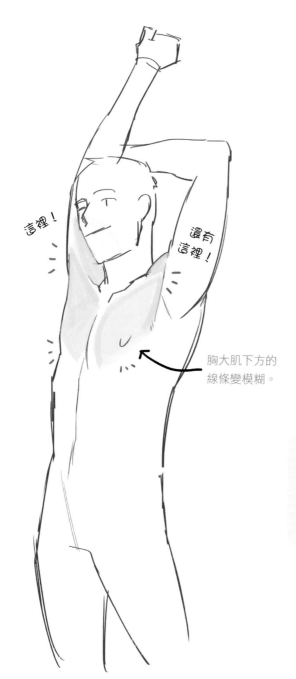

這裡！

還有這裡！

胸大肌下方的
線條變模糊。

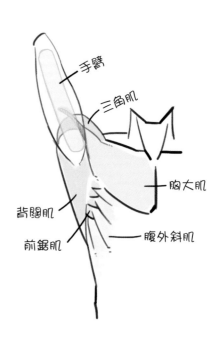

手臂

三角肌

胸大肌

背闊肌

前鋸肌

腹外斜肌

胸大肌是從三角肌內側和手臂骨頭連接在一起的構造，因此如果將手往上抬，胸部邊角就會形成一起被往上抬的樣子。而且被手臂遮住的背闊肌也會像飛鼠一樣顯露出來。前鋸肌和腹外斜肌也會隨著肌肉量突顯出來。

❺ 修飾外輪廓

會在不知不覺中造成失誤的其中一項就是手。畫雙手抱胸或手往後擺等和平常不一樣的手臂模樣時，有可能會犯下把手畫反的失誤。請注意不要畫錯。為了畫出更有張力的外輪廓，手臂要畫得比草稿再往外彎折一點。

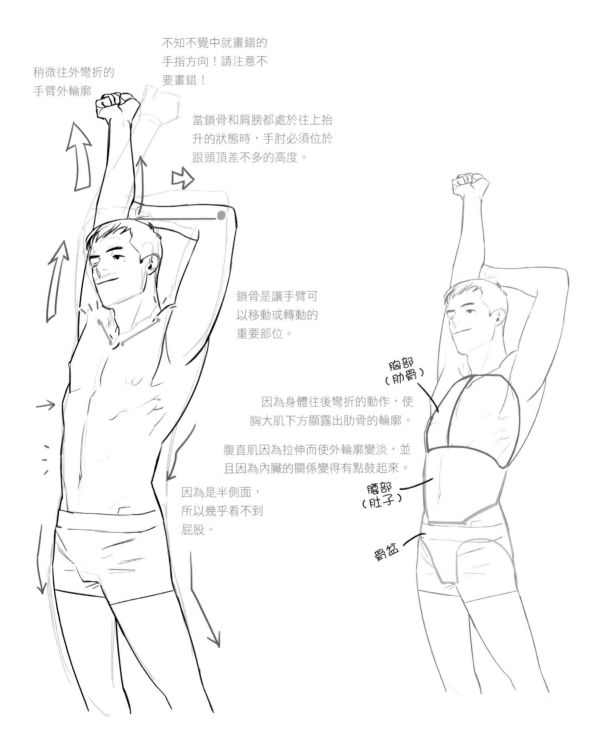

不知不覺中就畫錯的手指方向！請注意不要畫錯！

稍微往外彎折的手臂外輪廓

當鎖骨和肩膀都處於往上抬升的狀態時，手肘必須位於跟頭頂差不多的高度。

鎖骨是讓手臂可以移動或轉動的重要部位。

因為身體往後彎折的動作，使胸大肌下方顯露出肋骨的輪廓。

腹直肌因為拉伸而使外輪廓變淡，並且因為內臟的關係變得有點鼓起來。

因為是半側面，所以幾乎看不到屁股。

胸部（肋骨）

腰部（肚子）

骨盆

❻ 線條收尾

修飾粗糙的線條，替線條收尾。

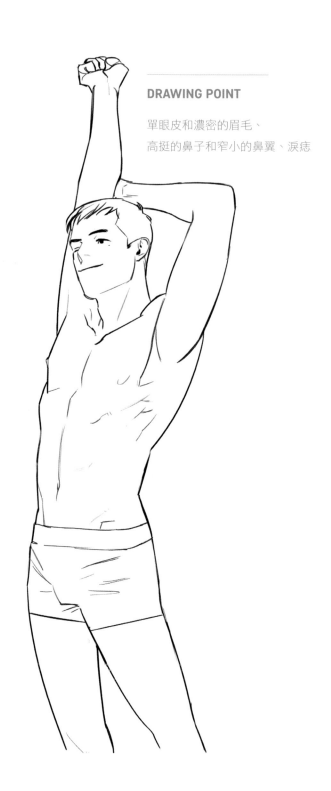

DRAWING POINT

單眼皮和濃密的眉毛、
高挺的鼻子和窄小的鼻翼、淚痣

❼ 描繪陰影

決定光源方向後，將正面接受光源的地方作為重點，果斷地在要上色的地方上色。因為額頭和瀏海感覺有點太突出，所以做了修正。

光源方向

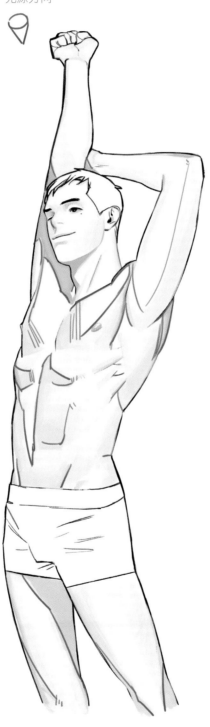

完成！

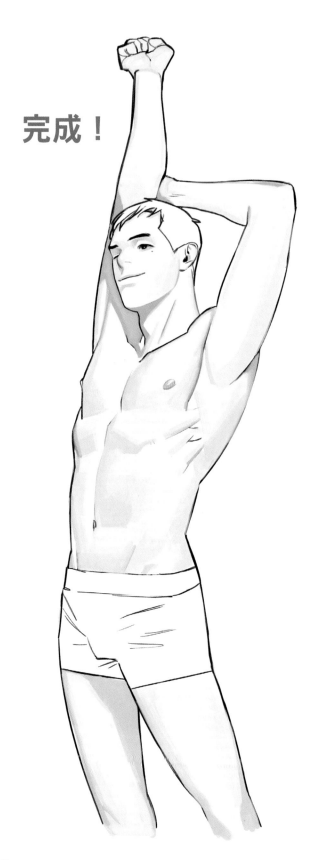

❺畫上半身向後轉的姿勢

應該曾經在某個
地方看過。

胸部和

屏股

同時被看到的構圖！

馬上就來畫看看吧！先畫出人體幾何圖形吧？！

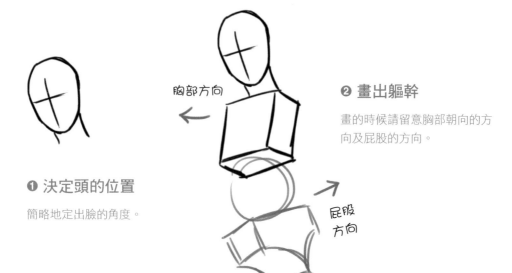

胸部方向

❷ 畫出軀幹

畫的時候請留意胸部朝向的方向及屁股的方向。

屁股
方向

❶ 決定頭的位置

簡略地定出臉的角度。

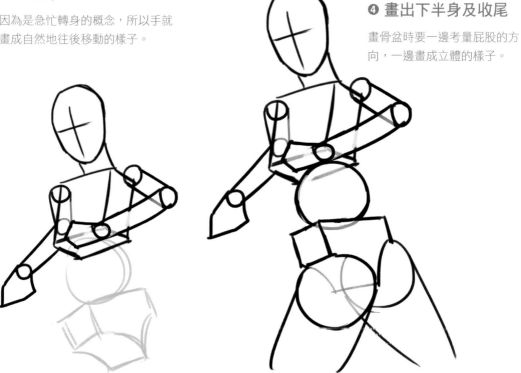

❸ 畫出手

因為是急忙轉身的概念，所以手就畫成自然地往後移動的樣子。

❹ 畫出下半身及收尾

畫骨盆時要一邊考量屁股的方向，一邊畫成立體的樣子。

❺ 畫出上半身的外輪廓

先畫出肋骨形狀的身體外輪廓,然後依照人體幾何圖形畫出草稿。

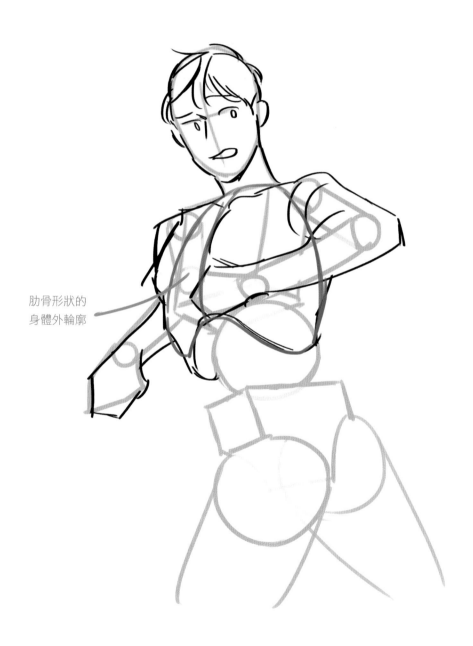

肋骨形狀的
身體外輪廓

❻ 畫出下半身的外輪廓

畫的時候要留意朝向側面的上半身和朝向正面的下半身的角度。因為是朝向不同的方向，所以畫的時候要多加留意。

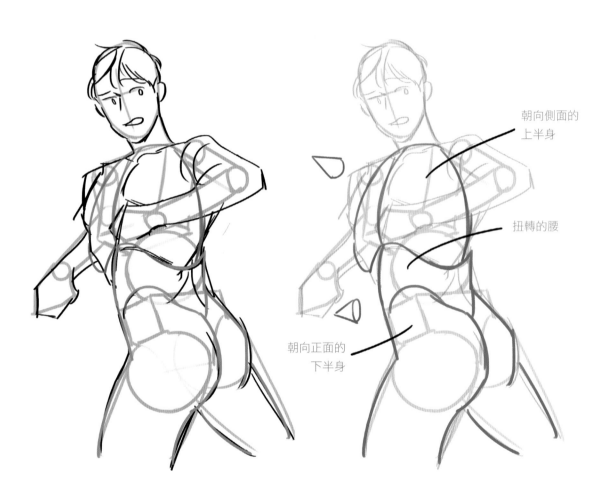

朝向側面的
上半身

扭轉的腰

朝向正面的
下半身

❼ 修飾外輪廓

為了畫出動態姿勢，姿勢稍微有點失真也沒關係。但是要注意腰部不能扭轉得太誇張，以免看起來很不自然（很奇怪）。

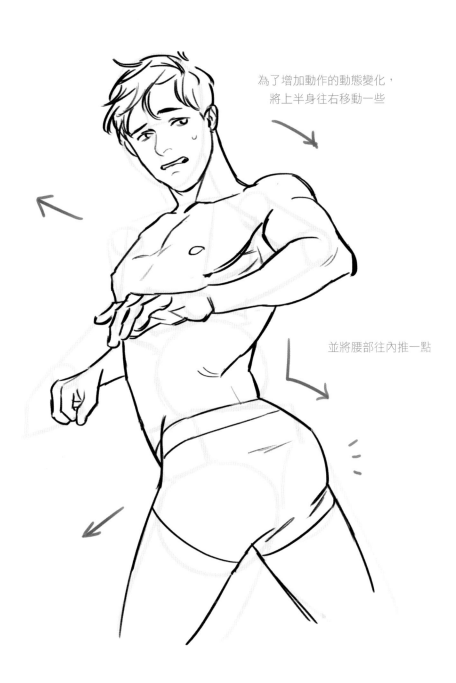

為了增加動作的動態變化，
將上半身往右移動一些

並將腰部往內推一點

像紙張一樣！腹直肌的柔軟性

腹直肌

轉動腰部時，將腹直肌想成是紙張彎曲的樣子，會比較容易理解。

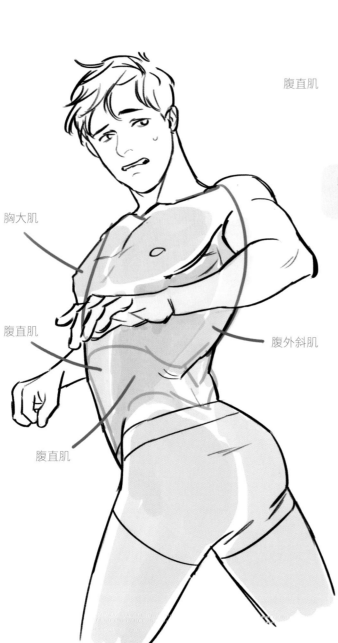

胸大肌

腹直肌

腹直肌

腹外斜肌

❽ 描繪陰影

決定光源方向，除了亮部以外，全部都要上色。

胸部的界線

胸部的方向

光源方向

因為胸部朝上，所以視角
多少會有點低，胸部的界
線也會變淡。

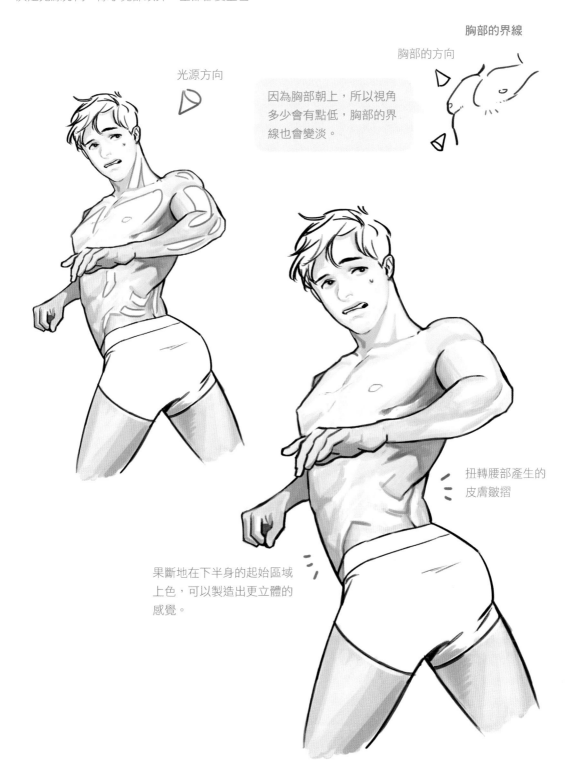

扭轉腰部產生的
皮膚皺摺

果斷地在下半身的起始區域
上色，可以製造出更立體的
感覺。

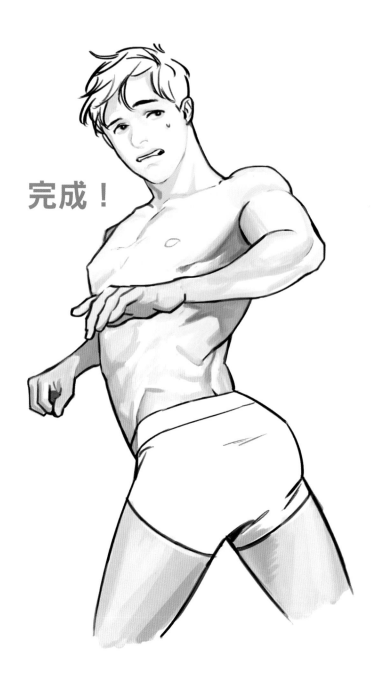

完成！

胸部和屁股同時被看到的這個姿勢，是很誇張的漫畫式姿勢。如果是轉動上半身的瞬間，也許有可能，但如果要維持這個姿勢，實際上應該有點困難吧！

❻ 試著多畫一點：畫兩個人

畫畫時，主要練習的都是只畫一個人物，當你要同時畫好幾個人物時，就會變得很難掌握比例。當然，因為每個人的身高、身材、頭的大小、身材比例等都不一樣，所以每個人物的比例都必須設定得不太一樣，但是達到一定的平衡還是相當重要。

❶-1 決定頭的位置和動向

決定頭的位置和動向：大概畫出頭的位置，簡略地畫出想要畫的動作。

❶-2 畫出上半身和骨盆

依照動向畫出胸部、腰部和骨盆。這時候身體的方向已大致底定，請好好掌握方向。

❶-3 畫出四肢

依照動向畫出四肢。因為是雙手抱胸的姿勢，所以畫的時候要特別注意手的方向和角度。當你對這個姿勢的樣子感到混淆不清時，親自將雙手抱胸再仔細觀察也會很有幫助。

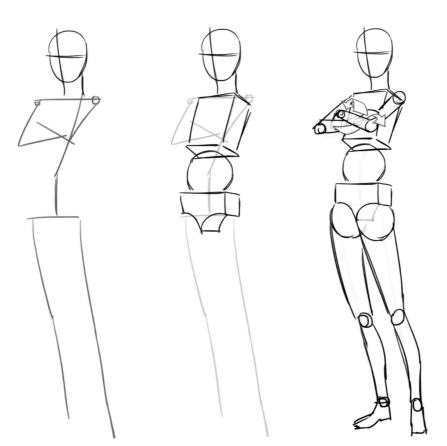

❷-1 決定頭的位置和動向

在先畫好的人物旁邊決定頭的位置。為了畫得比先畫好的人物還要高，頭的位置要畫得比先畫的人物還要高。

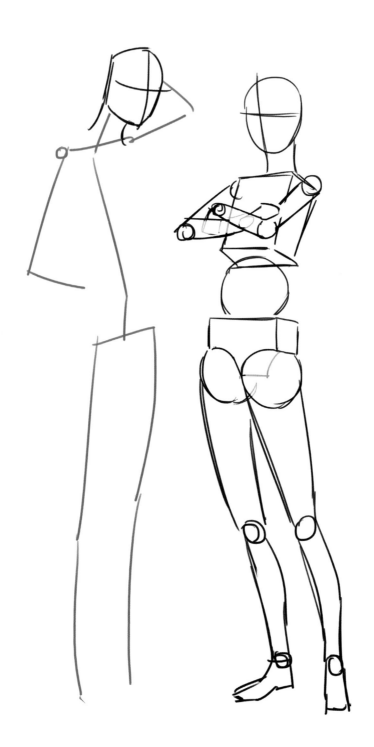

❷-2 畫出上半身和骨盆

為了畫出有點側身對看的感覺，要畫成面向右邊人物的樣子。

❷-3 畫出四肢

單純站著好像有點平淡無奇，所以將一隻手舉起來。幾何圖形的人體畫完後，試著加上皮膚吧！

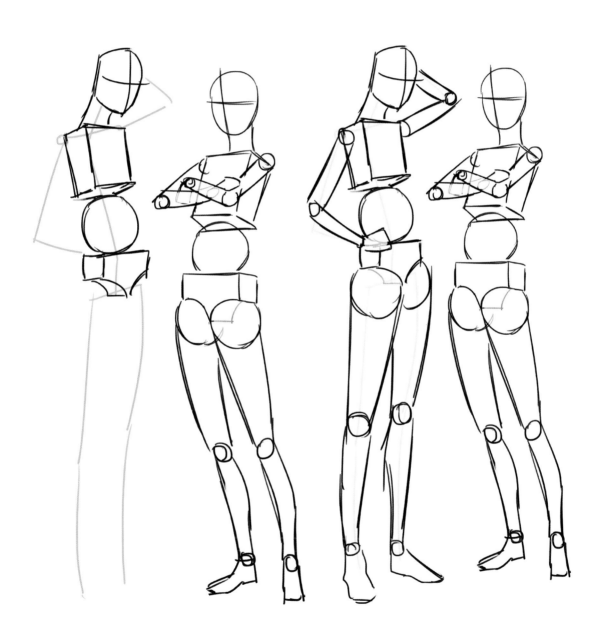

❸-1 畫出外輪廓

因為是雙手抱胸的姿勢，整體而言是伸直的站著、有張力的姿勢，必須呈現出人體的韻律感。

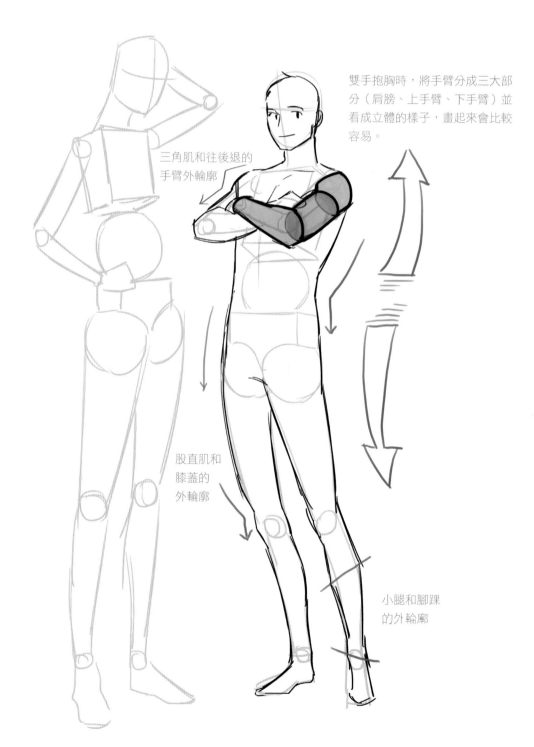

雙手抱胸時，將手臂分成三大部分（肩膀、上手臂、下手臂）並看成立體的樣子，畫起來會比較容易。

三角肌和往後退的手臂外輪廓

股直肌和膝蓋的外輪廓

小腿和腳踝的外輪廓

❸-2 畫出外輪廓

請一邊畫一邊確認因手臂抬起來而形成的三角形空間的大小。如果畫太大，手臂會變得又長又大；如果畫太小，手臂會變得又短又小，或變成肩膀太往後退的樣子。

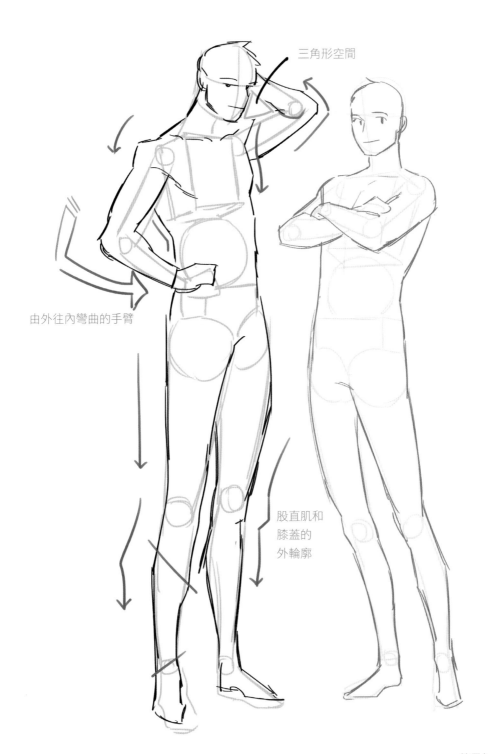

三角形空間

由外往內彎曲的手臂

股直肌和
膝蓋的
外輪廓

❹-1 修飾外輪廓

修飾整體肌肉外輪廓和動向的外輪廓。為了符合比例，將頭的大小稍微縮小一點。以人物為基準的右邊肩膀看起來會比另一邊長。這是因為右手臂外輪廓是往外凸出去，另一邊則是往身體內側凹進去。

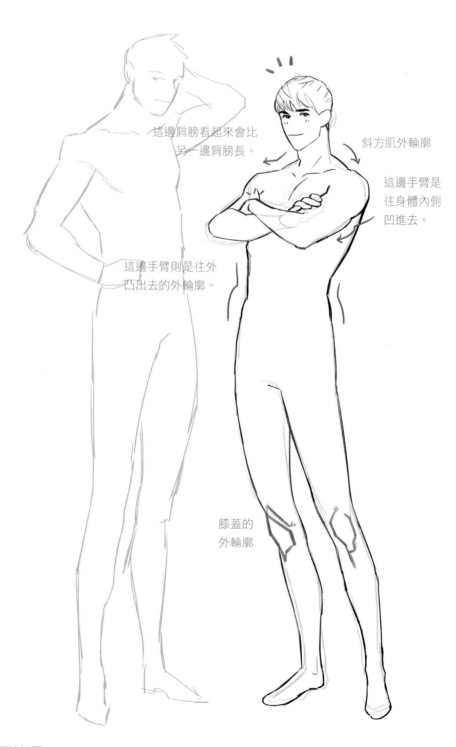

這邊肩膀看起來會比另一邊肩膀長。

斜方肌外輪廓

這邊手臂是往身體內側凹進去。

這邊手臂則是往外凸出去的外輪廓。

膝蓋的外輪廓

❹-2 修飾外輪廓

一樣要修飾外輪廓。因為肩膀有點太小，所以把它稍微加大點。

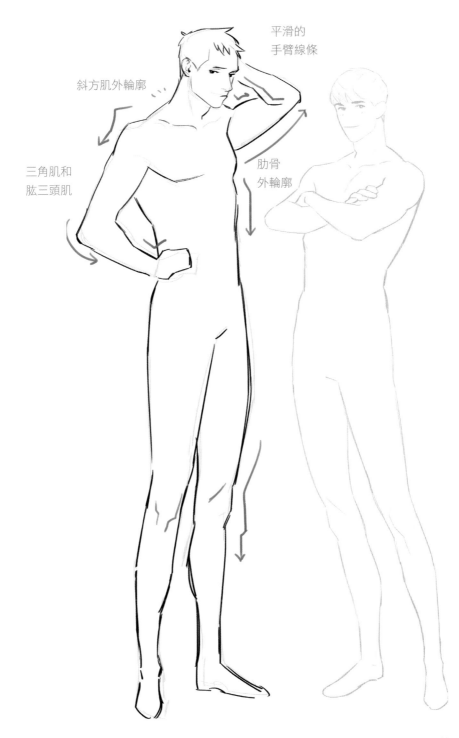

平滑的
手臂線條

斜方肌外輪廓

三角肌和
肱三頭肌

肋骨
外輪廓

❺ 描繪及修飾

將整體的外輪廓再修飾及描繪。

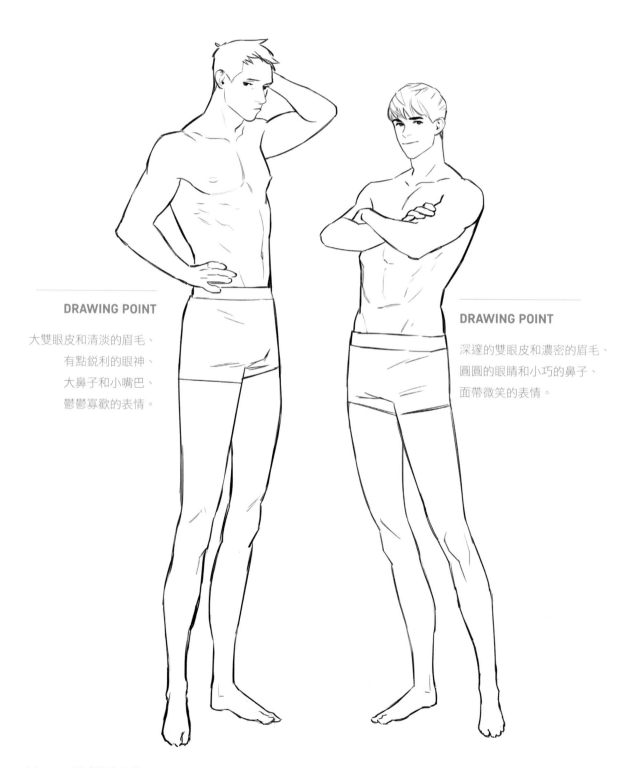

DRAWING POINT

大雙眼皮和清淡的眉毛、
有點銳利的眼神、
大鼻子和小嘴巴、
鬱鬱寡歡的表情。

DRAWING POINT

深邃的雙眼皮和濃密的眉毛、
圓圓的眼睛和小巧的鼻子、
面帶微笑的表情。

兩個人的身高分別是畫成 185～189 公分和 177～179 公分左右。因為兩個人有身高差異，所以身材、骨架和比例等都會根據這點做出差異。即使個子矮，也可以依照個人特色將骨架畫得比較大；即使個子很高，也可以用乾瘦的體型表現出小巧的身材。

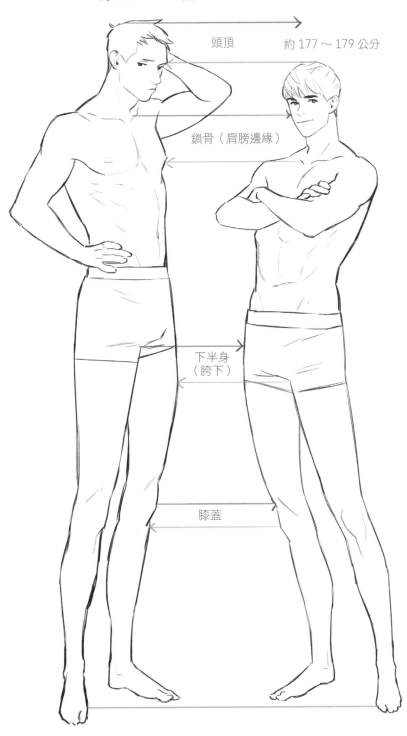

約 185～189 公分

頭頂　　約 177～179 公分

鎖骨（肩膀邊緣）

下半身（胯下）

膝蓋

❻ 描繪陰影

光源是從正面偏上方的位置照射下來,請依照肌肉的形狀和外輪廓畫出暗部和亮部。因為光源位於上方,所以越往下越暗。

光源方向

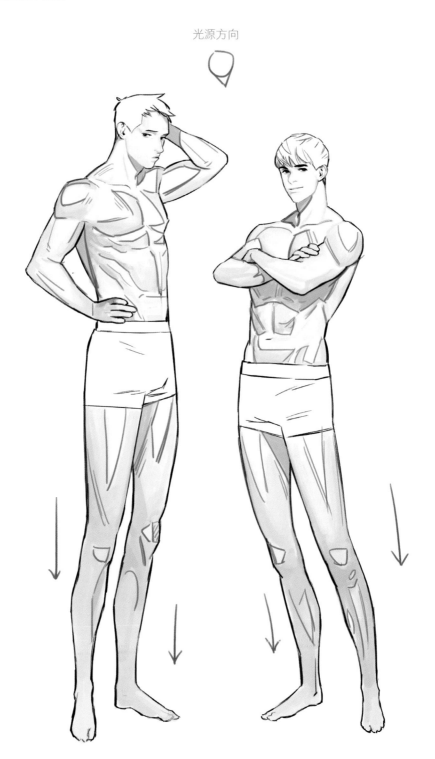

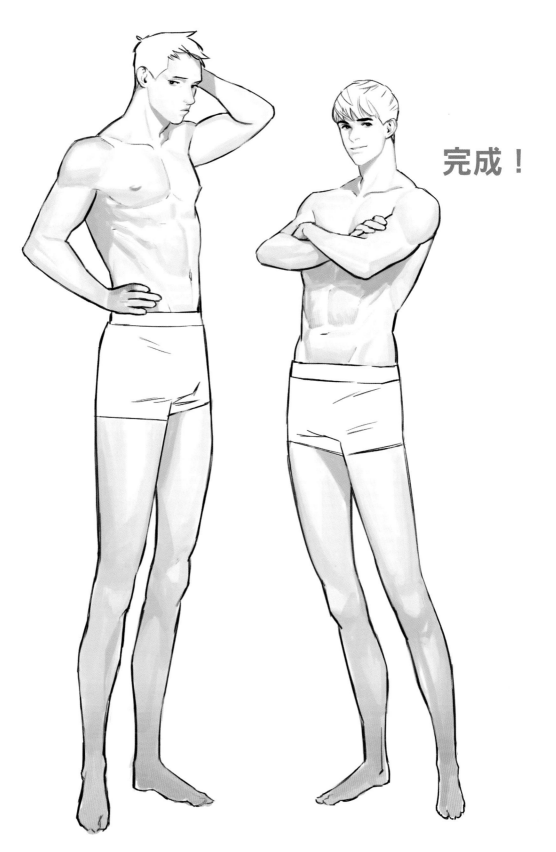

完成！

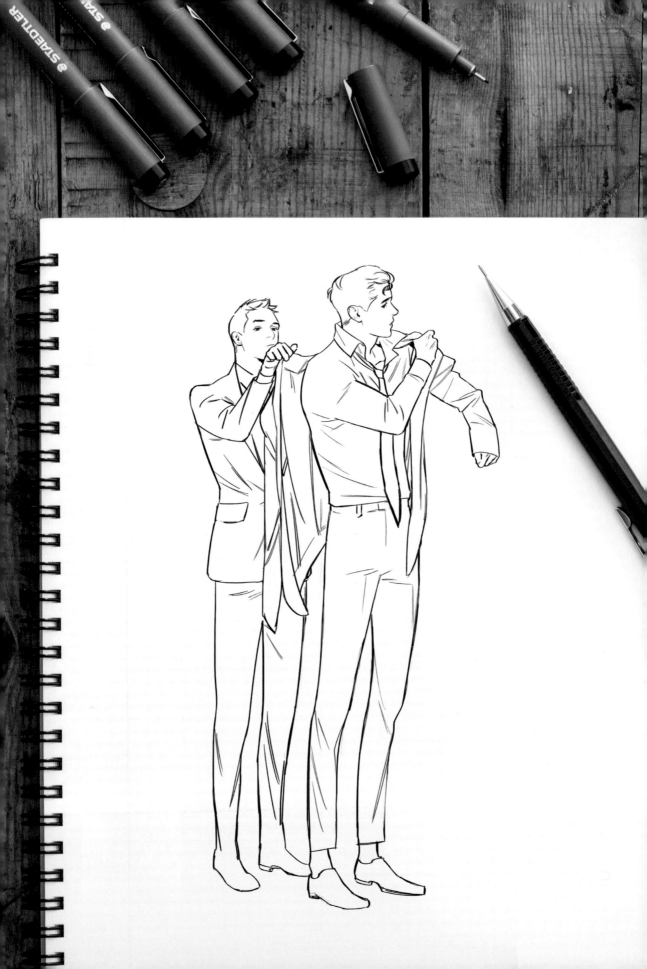

畫出各種
情境中的
人物

認識可以突顯人物個性的服裝或主題風格等要素。

畫衣服

為了將前面練習畫的人體打造成專屬的人物，還需要各式各樣的「衣服」。
本章將學習簡單地畫出衣服的方法。

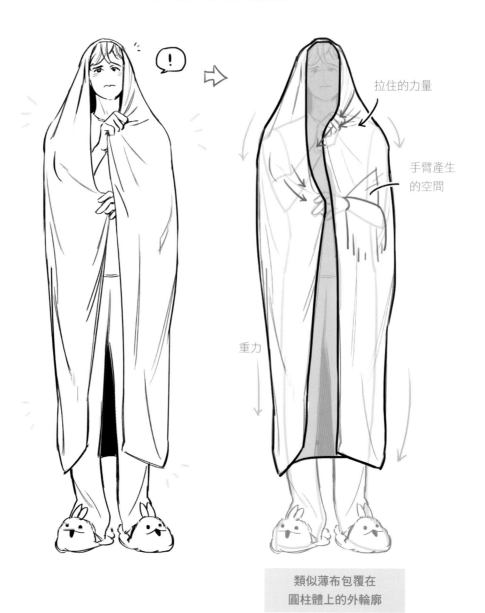

拉住的力量

手臂產生
的空間

重力

類似薄布包覆在
圓柱體上的外輪廓

❶ 認識衣服的皺褶

衣服的皺褶會因為衣服本身的材質和厚度等而有所不同，表面也會隨著穿戴對象的動作和外部力量而變形。

只要表面不是平整地鋪在地板上，

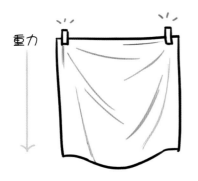

重力

就會因為重力產生垂直往下延伸的皺褶。

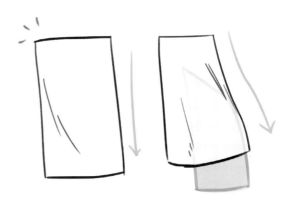

衣服或布的外輪廓也會隨著觸碰到的對象的形狀而改變。

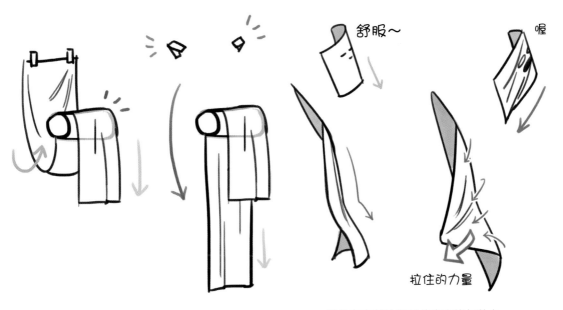

舒服～

喔

拉住的力量

如果在自然往下垂的表面施加外力，其形態就會被改變。

形態也會因為外部刺激產生各式各樣的變化。會因為拉扯的力量產生長長的緊繃皺褶，也會因為分量感使皺褶變短。

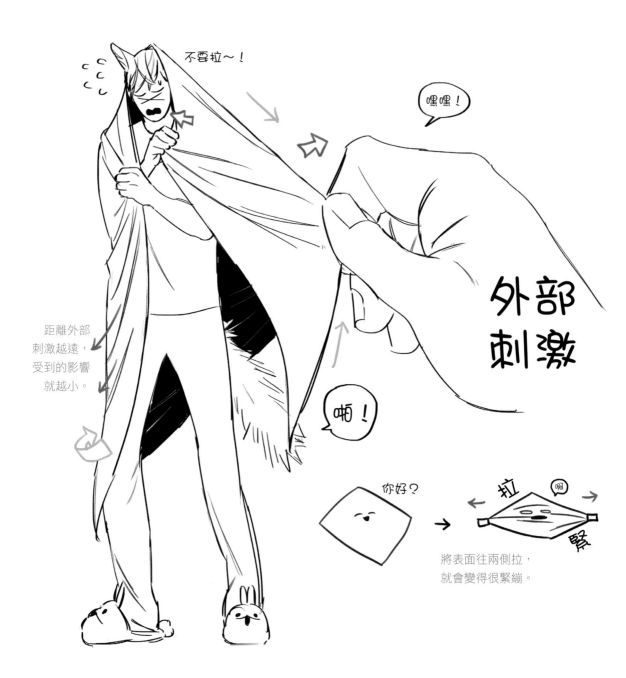

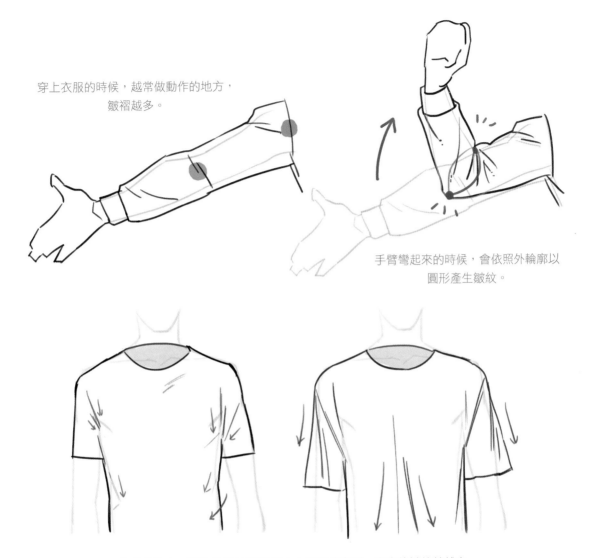

穿上衣服的時候,越常做動作的地方,
皺褶越多。

手臂彎起來的時候,會依照外輪廓以
圓形產生皺紋。

衣服越貼身,產生的皺紋就越細小;衣服越寬鬆,產生的皺紋就越大。

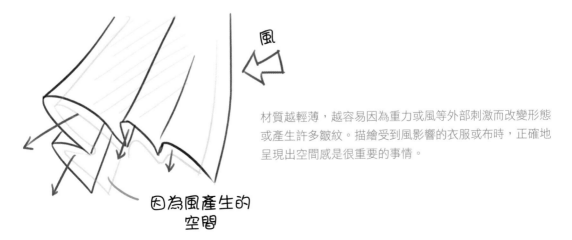

風

因為風產生的
空間

材質越輕薄,越容易因為重力或風等外部刺激而改變形態
或產生許多皺紋。描繪受到風影響的衣服或布時,正確地
呈現出空間感是很重要的事情。

❷

繪製人物

現在開始正式進入繪製人物的階段吧！

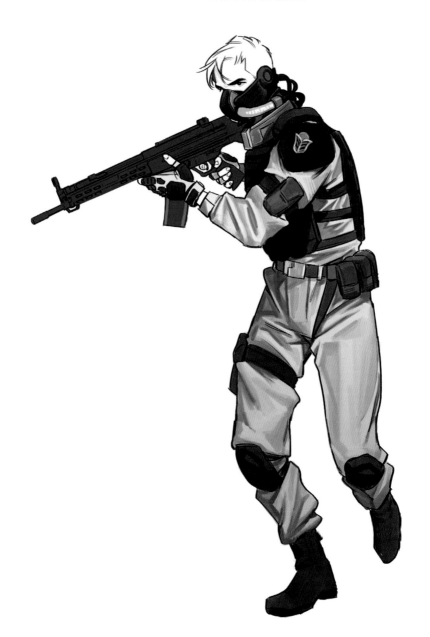

❶ 畫SF（Special Forces特種部隊）軍人

人物實際穿上衣服後會變成怎樣，現在就透過教學範例來學習吧！

❶ 人體幾何圖形～ ❷ 畫出外輪廓

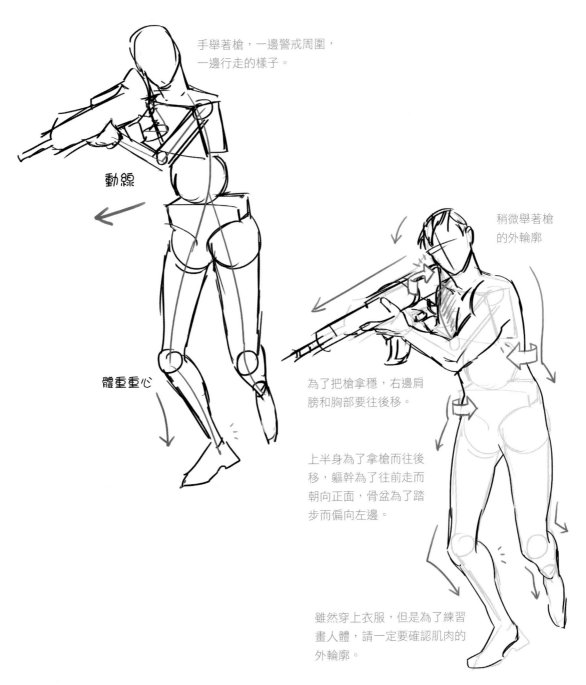

手舉著槍，一邊警戒周圍，一邊行走的樣子。

動線

體重重心

稍微舉著槍的外輪廓

為了把槍拿穩，右邊肩膀和胸部要往後移。

上半身為了拿槍而往後移，軀幹為了往前走而朝向正面，骨盆為了踏步而偏向左邊。

雖然穿上衣服，但是為了練習畫人體，請一定要確認肌肉的外輪廓。

❸ 人物描邊

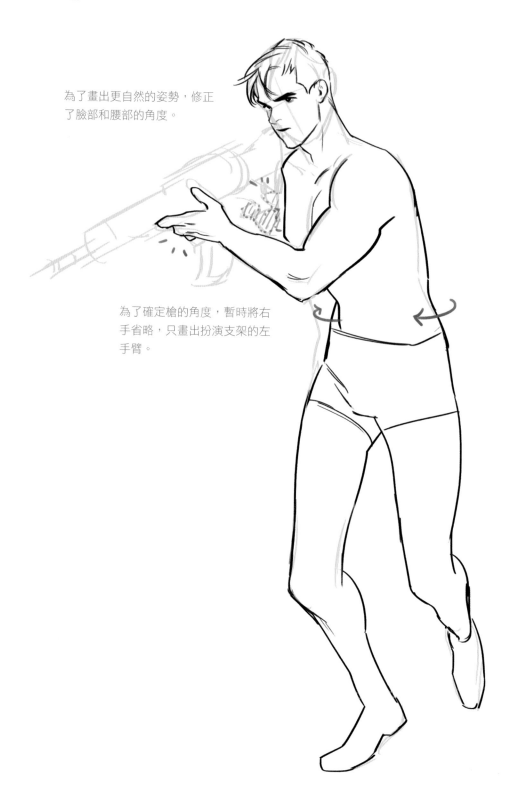

為了畫出更自然的姿勢，修正
了臉部和腰部的角度。

為了確定槍的角度，暫時將右
手省略，只畫出扮演支架的左
手臂。

❹ 畫出物品－槍

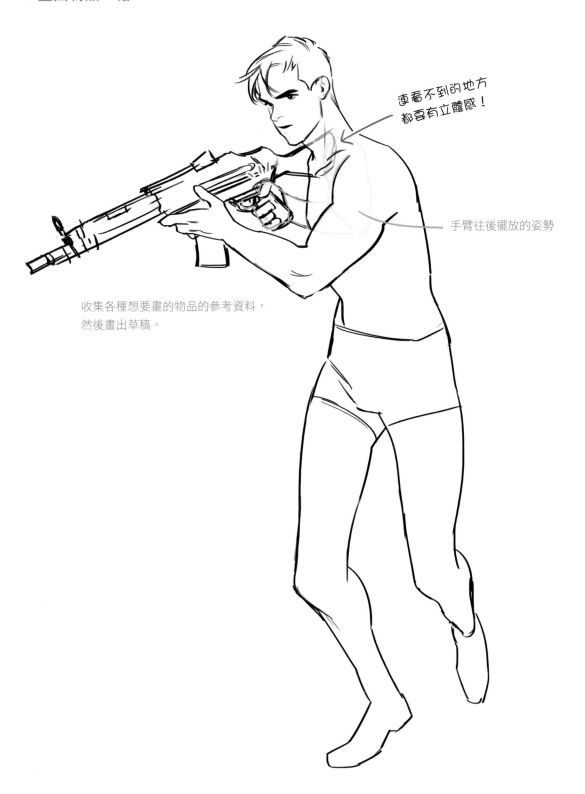

連看不到的地方
都要有立體感！

手臂往後擺放的姿勢

收集各種想要畫的物品的參考資料，
然後畫出草稿。

❺ 物品描邊

必須收集各種角度的參考資料，才能
理解成立體的樣子並畫出來。

這裡是參考〈PTR － 32 KFR〉步槍。

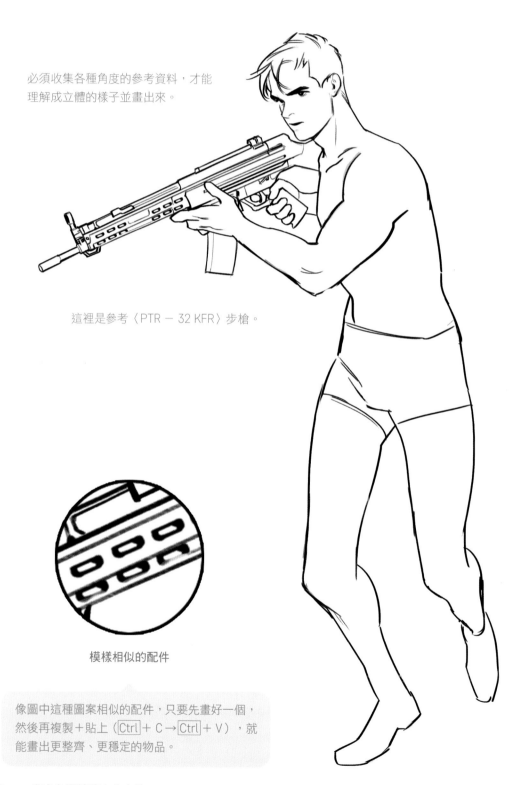

模樣相似的配件

像圖中這種圖案相似的配件，只要先畫好一個，
然後再複製＋貼上（Ctrl＋C→Ctrl＋V），就
能畫出更整齊、更穩定的物品。

❻ 畫出服裝主題－軍人

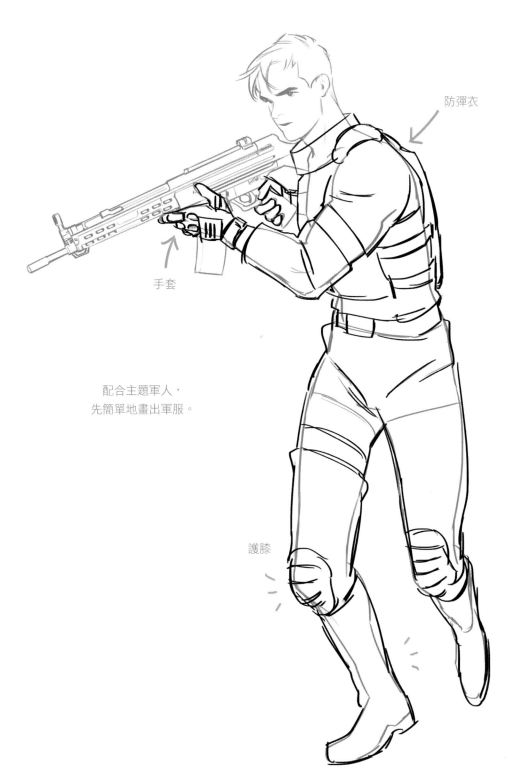

防彈衣

手套

配合主題軍人，
先簡單地畫出軍服。

護膝

❼ 畫出服裝上的物品

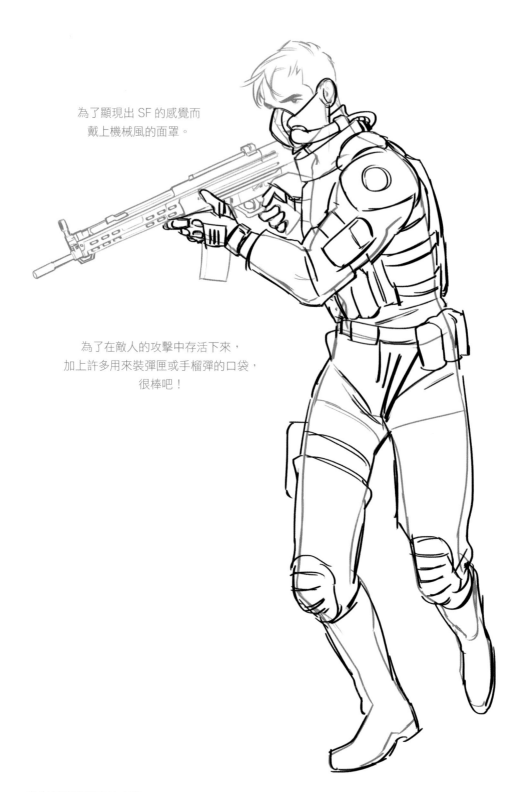

為了顯現出 SF 的感覺而
戴上機械風的面罩。

為了在敵人的攻擊中存活下來，
加上許多用來裝彈匣或手榴彈的口袋，
很棒吧！

❽ 服裝描邊及收尾

主要是在關節彎曲的地方
會有很多皺褶。

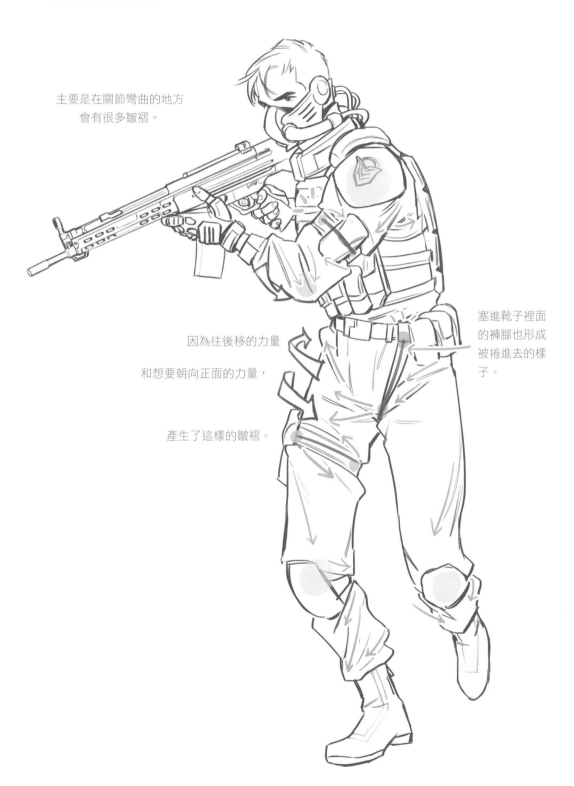

因為往後移的力量

和想要朝向正面的力量，

產生了這樣的皺褶。

塞進靴子裡面
的褲腳也形成
被捲進去的樣
子。

靴筒太高，感覺有點笨重。所以在這個步驟將它改短。

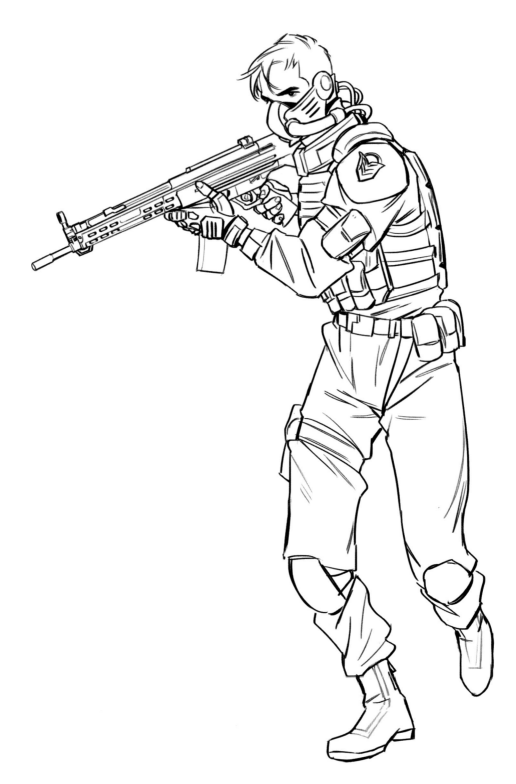

❾ 描繪陰影

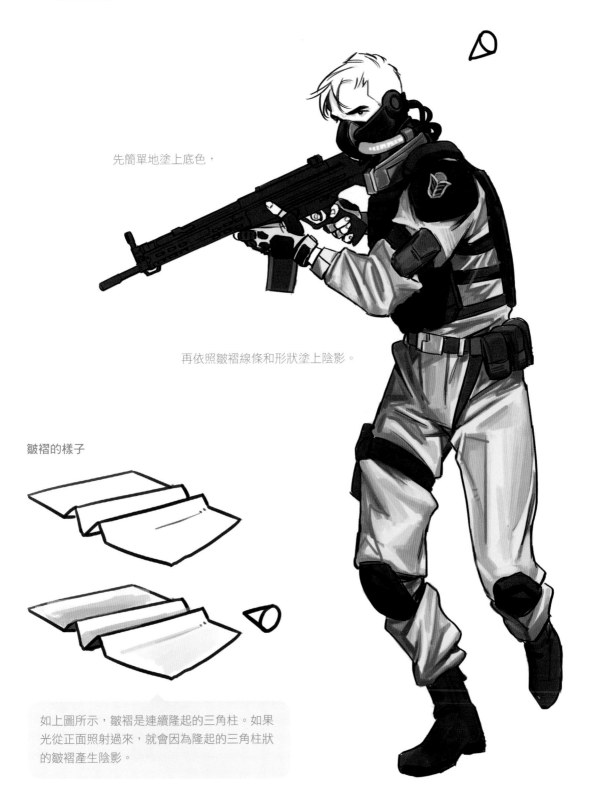

先簡單地塗上底色，

再依照皺褶線條和形狀塗上陰影。

皺褶的樣子

如上圖所示，皺褶是連續隆起的三角柱。如果光從正面照射過來，就會因為隆起的三角柱狀的皺褶產生陰影。

完成！

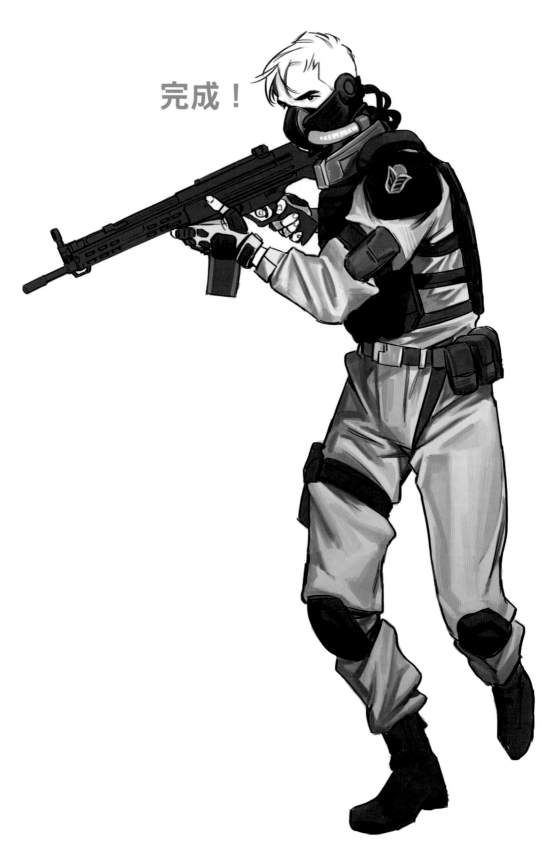

❷ 情境繪圖～全身～

如想在同一個空間畫出許多人物，必須特別注意比例和空間感。活用目前為止練習過的內容，試著畫出兩個人物待在一起的場景吧！

❶-1 畫出人體幾何圖形

需要考慮空間感的時候，最好是從位於最前方的人物開始畫。先決定第一個人物要採取怎樣的動作，然後畫出人體幾何圖形。

❶-2 畫出人體幾何圖形

由於第二個人物被設定為輔助第一個人物的人，因此要以第一個人物為基準畫出姿勢。這時候，請考慮兩個人物的身高或體型差異之後再畫。教學範例是畫成身高 175 公分左右和 185～189 公分左右。

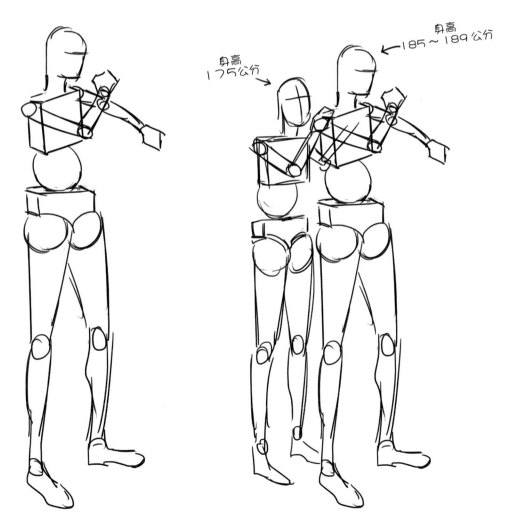

❷-1 畫出外輪廓

依照人體幾何圖形，粗略地畫出外輪廓。由於人體幾何圖形有可能會造成繪圖失誤，因此請不要太過執著。即使畫得有點粗糙也請留意重心。

❷-2 畫出外輪廓

後面的人物也依照人體幾何圖形畫出外輪廓。同樣地，不要太過執著人體幾何圖形，畫出外輪廓，完成草稿。

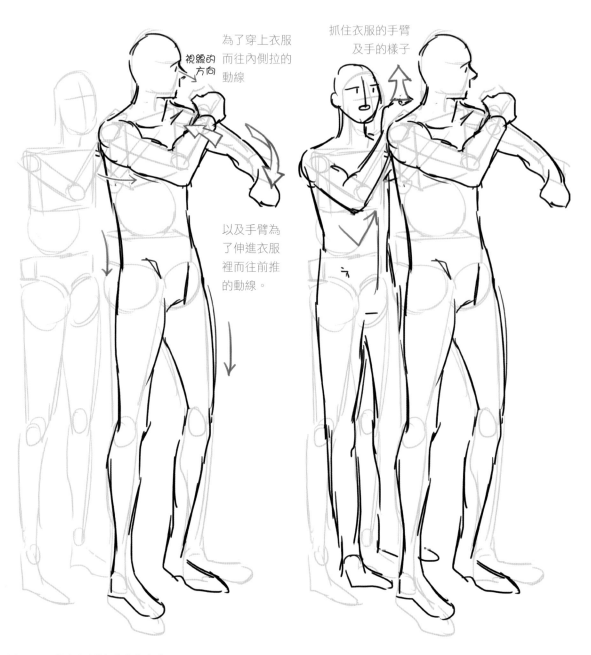

視線的方向

為了穿上衣服而往內側拉的動線

以及手臂為了伸進衣服裡而往前推的動線。

抓住衣服的手臂及手的樣子

❸ 修飾外輪廓

修飾成為姿勢重點的肌肉外輪廓線條。確認肱橈肌線條和背闊肌、腓腸肌等外輪廓明顯的地方。由於兩個人有身高及骨架差異，描繪時請多花點心思在比例上。

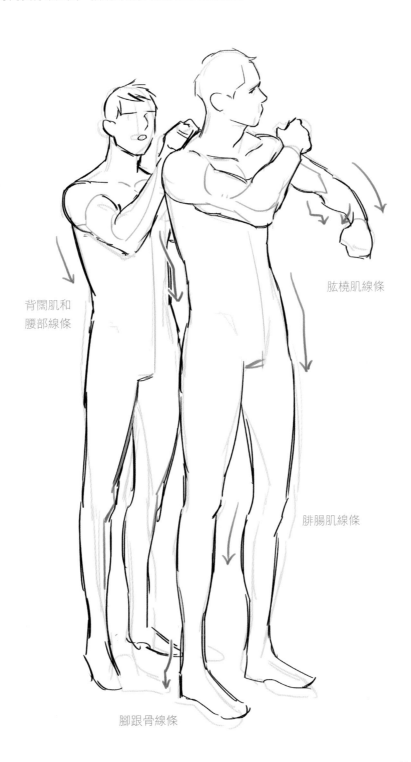

肱橈肌線條

背闊肌和
腰部線條

腓腸肌線條

腳跟骨線條

❹ 修飾人物草稿

一邊描繪臉部，一邊修飾整體草稿。

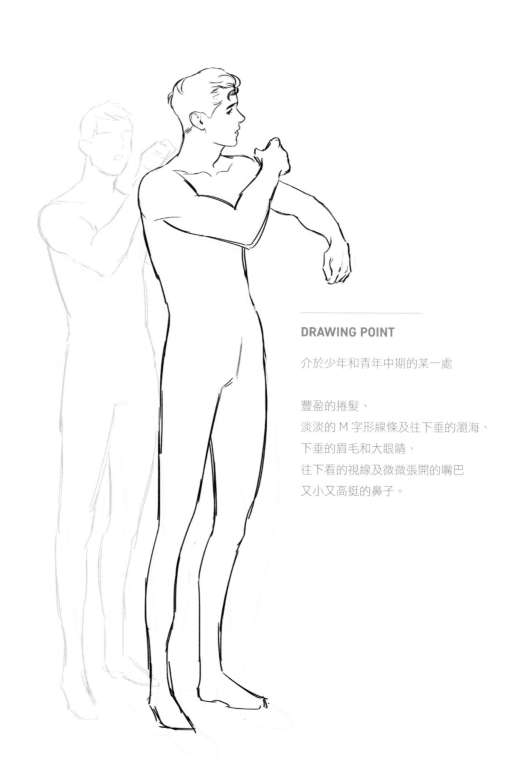

DRAWING POINT

介於少年和青年中期的某一處

豐盈的捲髮、
淡淡的 M 字形線條及往下垂的瀏海、
下垂的眉毛和大眼睛、
往下看的視線及微微張開的嘴巴
又小又高挺的鼻子。

❺ 畫出服裝主題－西裝

試著穿上整體感覺很合身的西裝。這是一隻手臂正好伸進外套的情境。

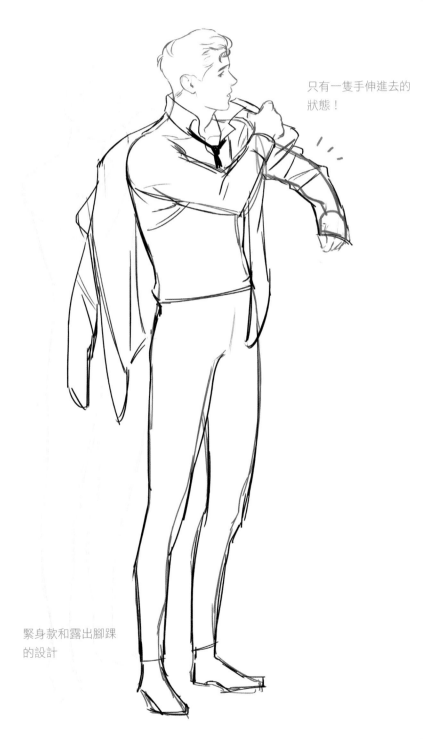

只有一隻手伸進去的
狀態！

緊身款和露出腳踝
的設計

❻ 描邊

外套是以從後面抓著的支點為基準點,因為受到重力的影響而向下形成皺褶。請描繪出整體往下垂落的感覺。由於以人物為基準的左手臂還沒完全伸進袖子,因此要畫出許多呈鋸齒狀的皺褶。

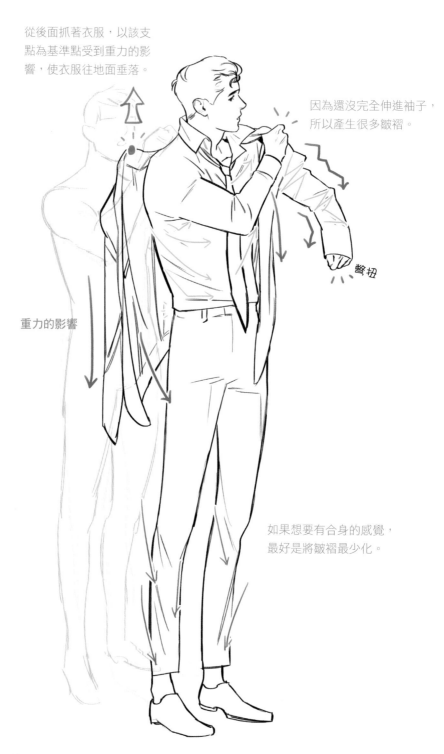

從後面抓著衣服,以該支點為基準點受到重力的影響,使衣服往地面垂落。

因為還沒完全伸進袖子,所以產生很多皺褶。

彆扭

重力的影響

如果想要有合身的感覺,最好是將皺褶最少化。

❼ 修飾人物草稿

將前方人物的圖層不透明度降低，描繪後方人物的臉部並修飾後方人物的整體草稿。

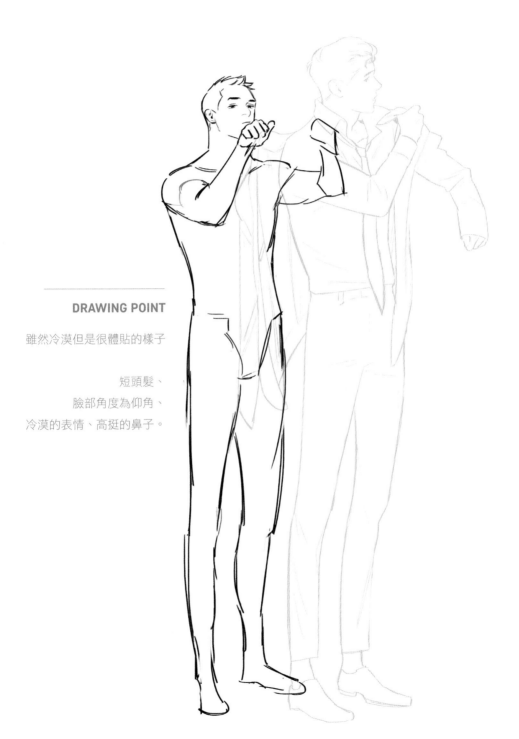

DRAWING POINT

雖然冷漠但是很體貼的樣子

短頭髮、
臉部角度為仰角、
冷漠的表情、高挺的鼻子。

❽ 畫出服裝主題－西裝

和前方人物一樣穿上西裝。畫出扣上釦子的單釦外套及緊身款西裝褲。

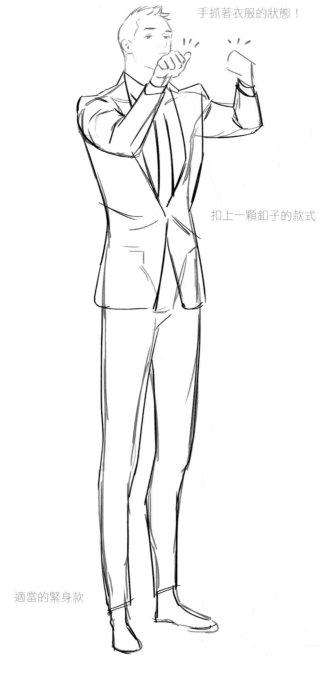

手抓著衣服的狀態！

扣上一顆釦子的款式

適當的緊身款

❾ 描邊

練習畫成立體的樣子，連同被前方人物遮住的部分。

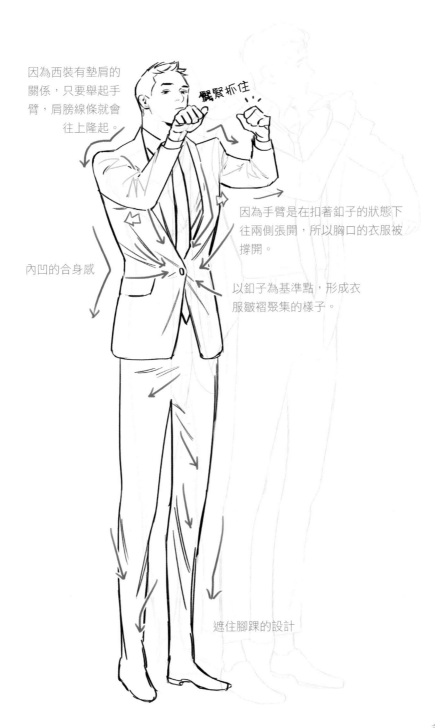

因為西裝有墊肩的關係，只要舉起手臂，肩膀線條就會往上隆起。

緊緊抓住

因為手臂是在扣著釦子的狀態下往兩側張開，所以胸口的衣服被撐開。

以釦子為基準點，形成衣服皺褶聚集的樣子。

內凹的合身感

遮住腳踝的設計

⑩ 修飾線條

好好調整兩人的距離及位置，假如比例不對，最好是果斷地進行修改。

將被前方人物遮住的
部分擦掉

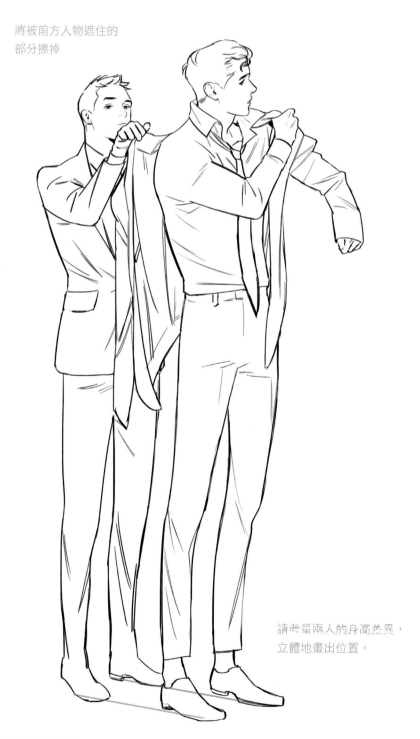

請考量兩人的身高差異，
立體地畫出位置。

⑪ 描繪及塗上底色

描繪臉部和皮膚，接著新增新圖層並拉到最底層，然後替衣服塗上單一顏色。

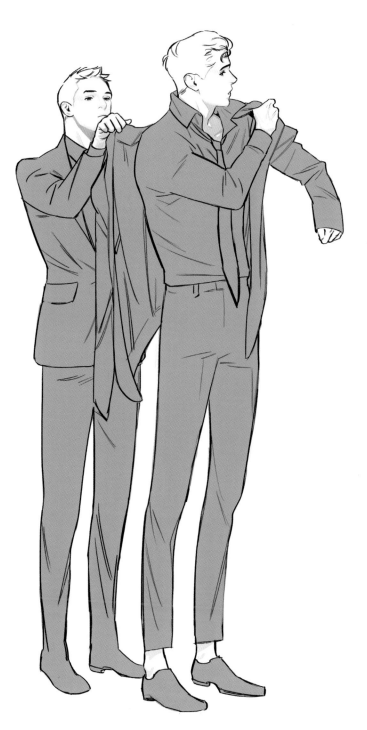

⑫ 塗上底色

將稍微有點色調差異的部分區分出來。

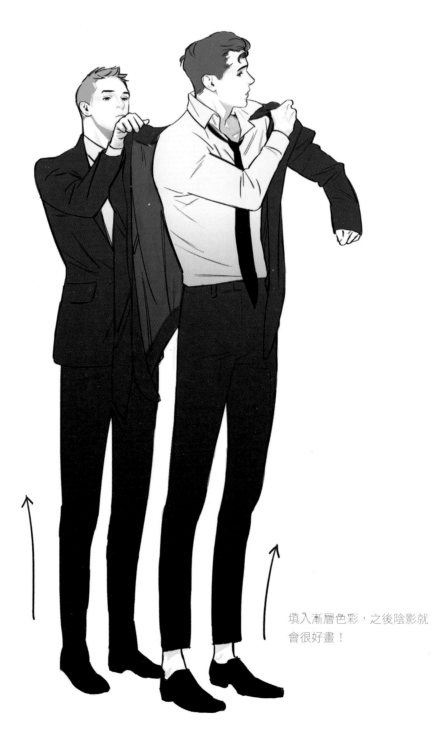

填入漸層色彩，之後陰影就
會很好畫！

⑬ 描繪陰影

如果覺得前一步驟中填入的漸層色彩不夠明顯，可以再加強一點。

光源方向

依照鋸齒狀的皺褶畫出
亮部與暗部。

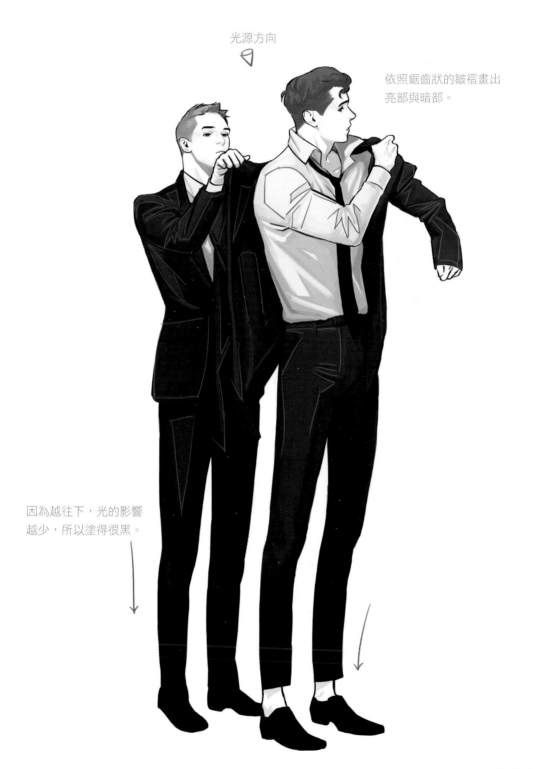

因為越往下，光的影響
越少，所以塗得很黑。

完成！

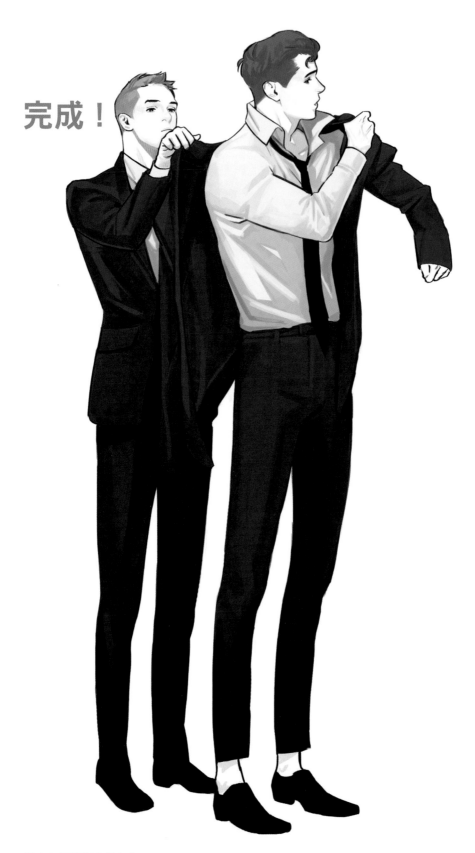

❸ 情境繪圖～半身～

在全身的章節中，主要是強調皺褶和空間感，這個章節就來畫看看人物的情緒更為明顯的情境吧！

❶ 畫出主題

畫對話或情緒交流的情境時，在畫出人體幾何圖形之前，最好是一邊想像兩人處於怎樣的情境、進行怎樣的對話，一邊粗略地畫出來，將情緒具體化。將情境設定為〈惹對方生氣還裝作不知道〉。畫得有點粗糙，即使畫得更粗糙也沒關係。因為這只是畫個大概，所以輕鬆自在地畫會比較自然、比較好。

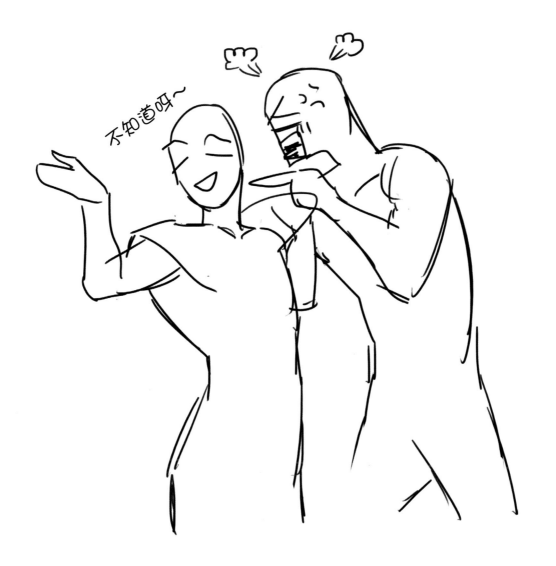

❷ 畫人體幾何圖形

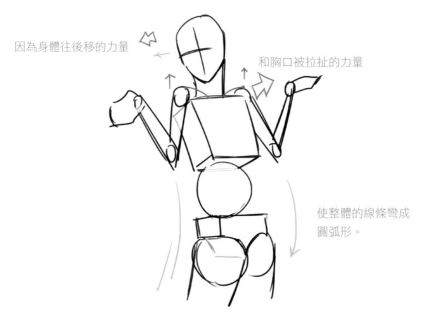

因為身體往後移的力量

和胸口被拉扯的力量

使整體的線條彎成圓弧形。

因為是自己做錯事卻假裝不知道的情境，所以用類似「我不知道呀～哈哈」的感覺，
採取將身體往後移等迴避的動作。

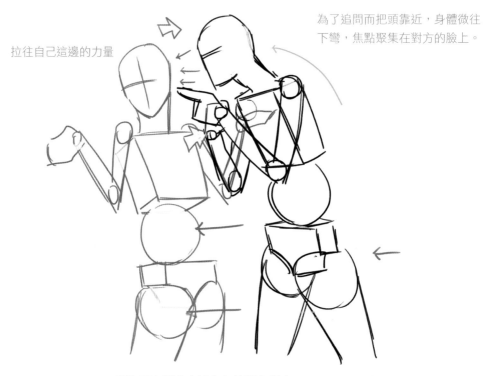

拉往自己這邊的力量

為了追問而把頭靠近，身體微往下彎，焦點聚集在對方的臉上。

因為正在對惹自己生氣的對象發火，
所以採取較積極主動和感覺在往前進的動作。

❸ 修飾外輪廓

依照人體幾何圖形畫出外輪廓。由於生氣的人物有點側身，畫的時候要留意背部線條和骨盆方向。裝傻的人物將身體往後移的線條也要好好描繪出來。

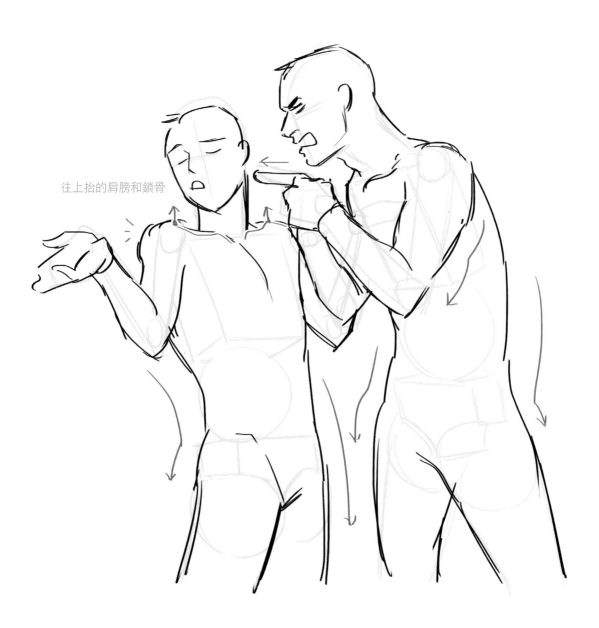

往上抬的肩膀和鎖骨

❹ 人物草稿

DRAWING POINT

我冰在冰箱裡的布丁被你吃掉了吧？

二分區式微捲髮髮型、
尖挺鼻和寬厚的骨架、
火大／生氣的表情、
冒青筋的符號。

雖然很生氣，但是勉強抑制住，
「要是把我惹火了，
我絕對不會輕易饒過你」
的表情是重點。

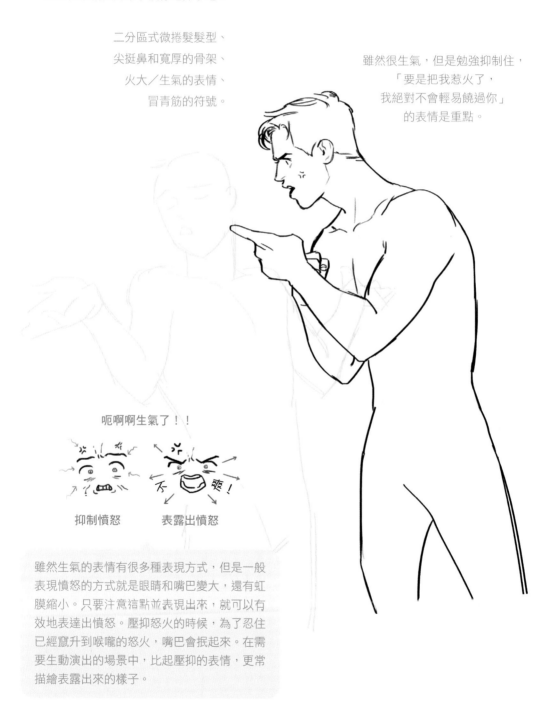

呃啊啊生氣了！！

抑制憤怒　　表露出憤怒

雖然生氣的表情有很多種表現方式，但是一般
表現憤怒的方式就是眼睛和嘴巴變大，還有虹
膜縮小。只要注意這點並表現出來，就可以有
效地表達出憤怒。壓抑怒火的時候，為了忍住
已經竄升到喉嚨的怒火，嘴巴會抿起來。在需
要生動演出的場景中，比起壓抑的表情，更常
描繪表露出來的樣子。

❺ 畫出服裝

寬鬆的衣服不太會顯露出身體的外輪廓。因此，基本上只要依照重力的方向畫出直直往下延伸的皺褶即可。

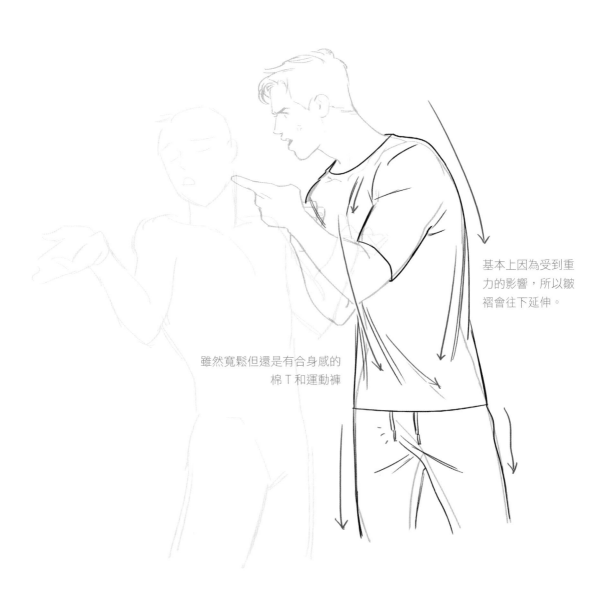

基本上因為受到重力的影響，所以皺褶會往下延伸。

雖然寬鬆但還是有合身感的棉 T 和運動褲

❻ 將線條收尾

將畫有人物草稿的圖層和服裝圖層合併。

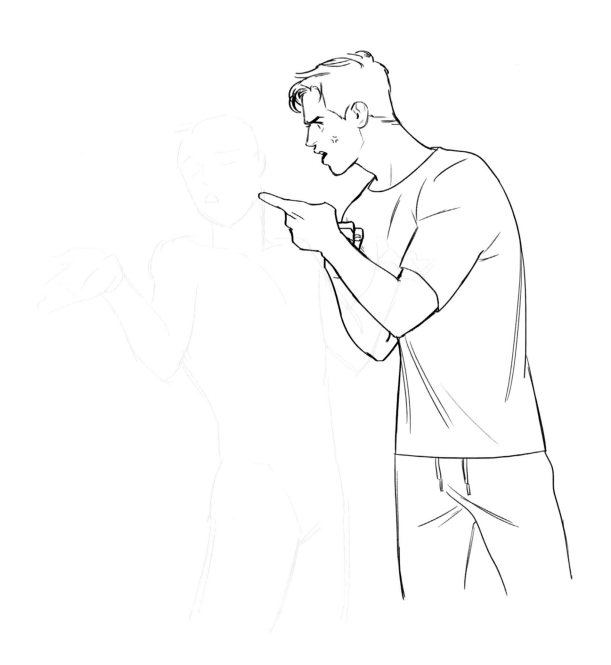

❼ 人物草稿

柔軟的短直髮、濃密的眉毛和大眼睛、高挺的鼻子和微笑、從容自在的表情、有點瘦小的體型

感覺類似「即使你生氣了，嗯～我還是不知道～
那已經是過去的事情了～」的從容表情是重點。

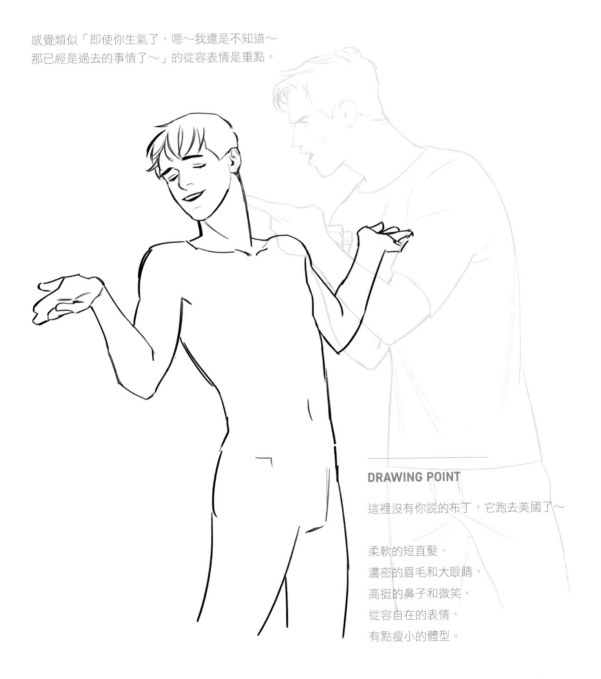

DRAWING POINT

這裡沒有你說的布丁，它跑去美國了～

柔軟的短直髮、
濃密的眉毛和大眼睛、
高挺的鼻子和微笑、
從容自在的表情、
有點瘦小的體型。

❽ 畫出服裝

因為對方穿的是比較休閒的生活便服，所以配合他穿上寬鬆的連帽上衣和褲子。

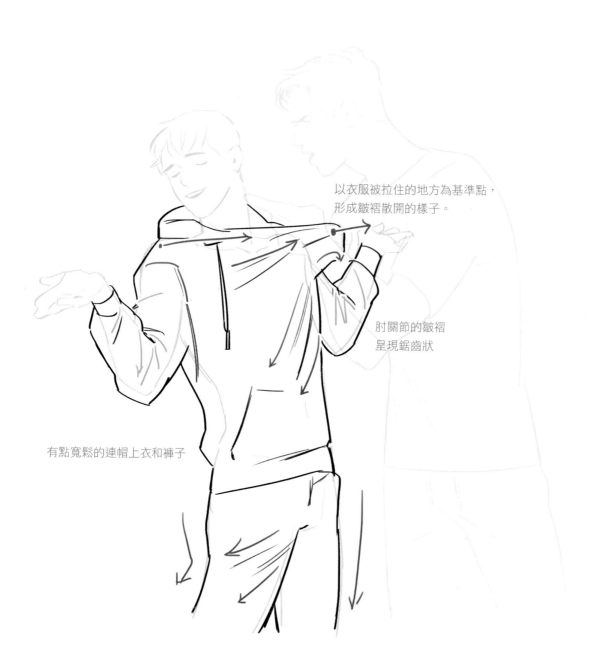

以衣服被拉住的地方為基準點，
形成皺褶散開的樣子。

肘關節的皺褶
呈現鋸齒狀

有點寬鬆的連帽上衣和褲子

❾ 合併圖層

將畫有人物草稿的圖層和服裝圖層合併。

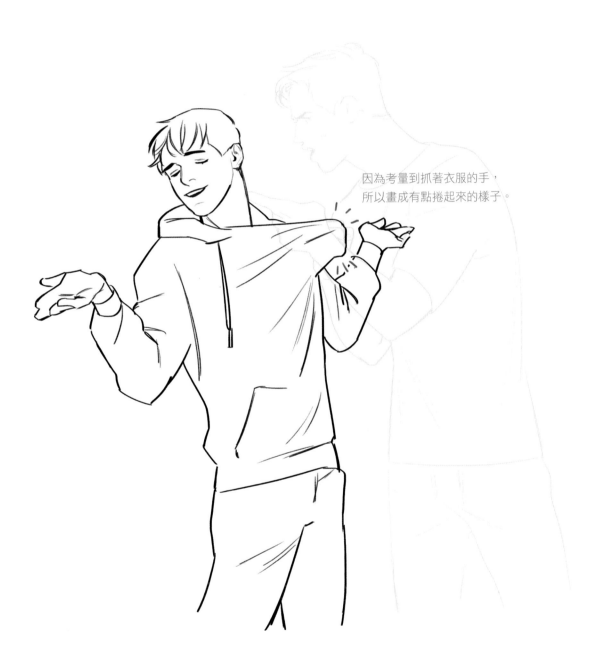

因為考量到抓著衣服的手，
所以畫成有點捲起來的樣子。

⑩ 修飾線條

從最裡面（被遮住的部分）開始修飾是最簡單的。另外還要確認視線和構圖。人物們互相對話或對看的時候，視線的處理非常重要。雖然好像沒什麼，但實際上如果視線的方向對不上的話，有可能會破壞整體的平衡，變成不自然的圖畫，因此畫的時候必須特別留意。

仔細觀察及修整彼此重疊的部分

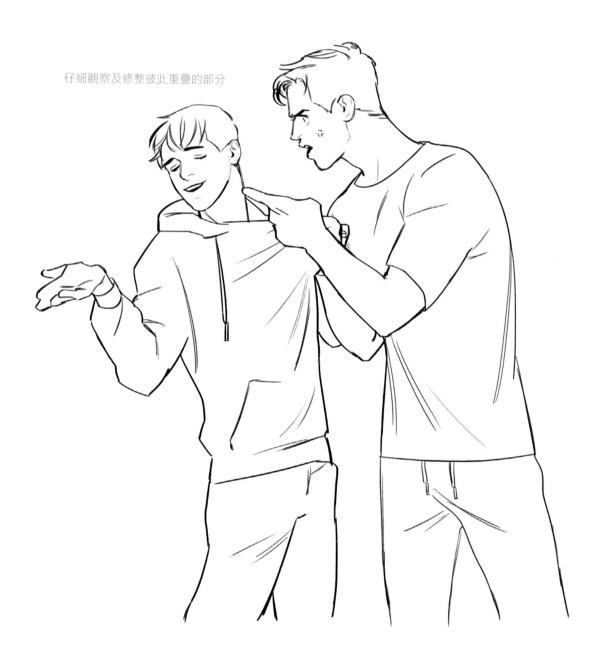

⑪ 描繪及塗上底色

描繪人物的皮膚及臉部，並塗上衣服的底色。果斷地在因身體重疊而產生陰影的區域上色。

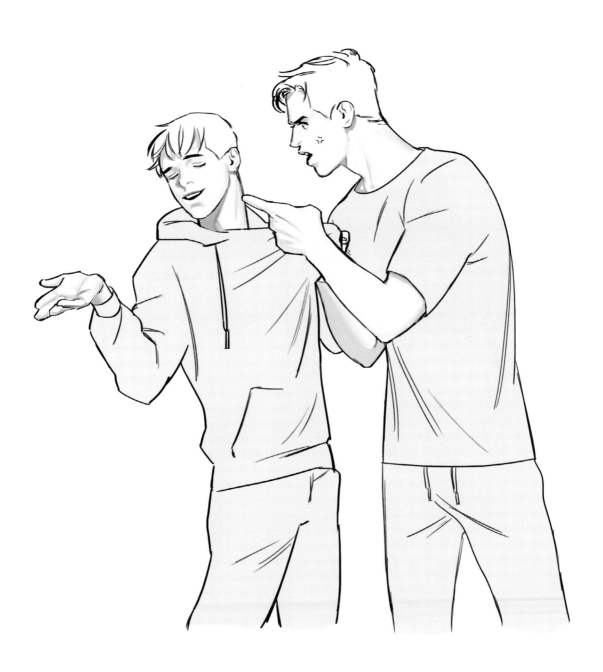

⓬ 塗上底色

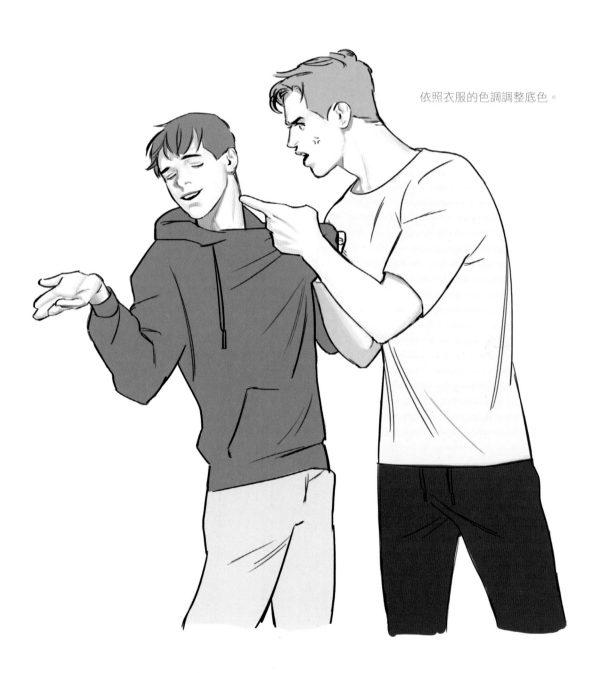

依照衣服的色調調整底色。

⑬ 描繪陰影

畫著畫著，覺得左邊人物的屁股有點扭曲，所以稍微修改了一下。

光源方向

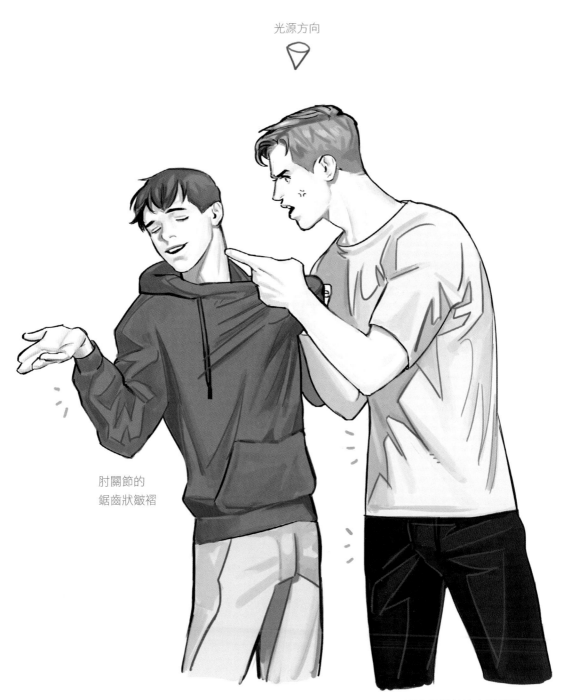

肘關節的
鋸齒狀皺褶

要上陰影的地方最好是
果斷地上色。

完成！

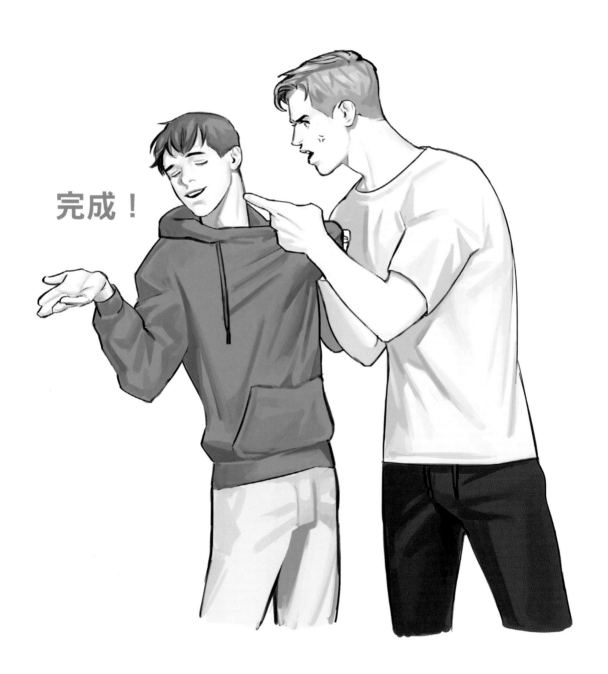

❹ 畫獸人

在遊戲、漫畫或電影裡常看到各式各樣非人類的種族登場。這時候常常是以人類作為基本樣貌,再加上各個種族的特色。

精靈（Elf）系列或半獸人（Orc）系列的種族主要是出現在奇幻作品中,除此之外還有很多種族。有些是在既有的世界觀中創造出來的新種族,有些是將人體變形成特殊樣貌。這個章節要來了解一下如何畫出由動物擬人化而來的〈獸人〉。

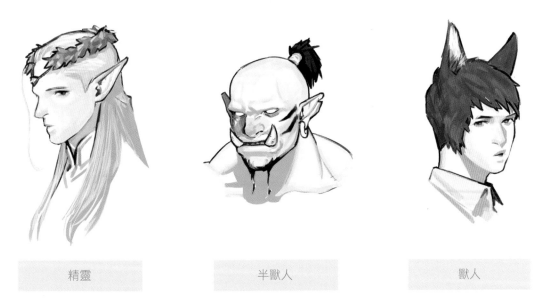

| 精靈 | 半獸人 | 獸人 |

獸人好難畫喔～

每個人畫獸人的標準都有點不太一樣。就以畫貓獸人為例來講解吧！

人類

要和人類混合的種族

❶ 貓的特徵比人類的特徵還強烈

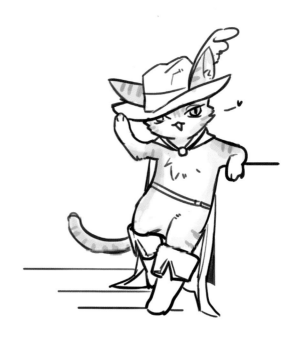

❷ 只有貓耳

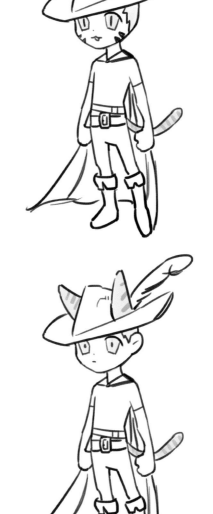

❷ 貓耳和人耳同時存在

❶ **階段 1**　　　　比起人類的模樣，更接近貓〔動物〕的模樣。

❷ **階段 2**　　　　雖然有人類的外輪廓，但是貓的特徵更強烈。也會根據畫風或喜好在身上描繪出貓毛。

❸ **階段 3**　　　　同時擁有人耳跟貓耳。這也會根據畫風或喜好畫出人耳或省略人耳。

這次的教學要畫〈階段 3〉的獸人。

❶ 畫出主題

先簡單地畫出想要畫的樣子。概略地畫出有點冷酷且無動於衷的貓獸人和充滿活力的大型犬犬獸人。

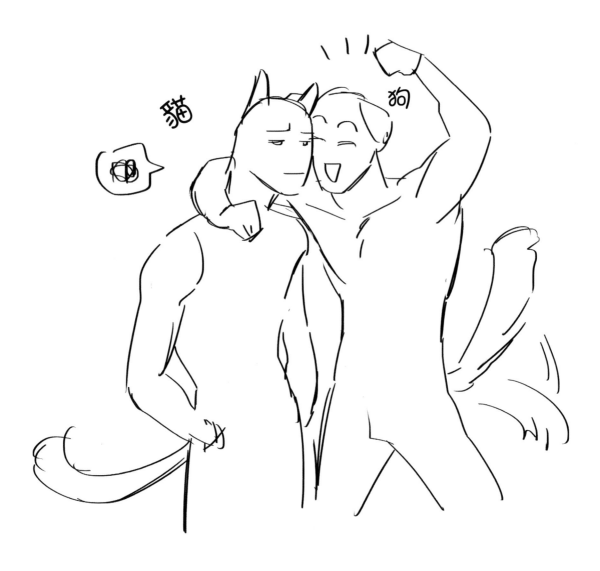

❷-1 畫出人體幾何圖形

先從貓獸人開始畫起吧！雖然每個貓獸人都不一樣，但是通常會顯現出貓咪冷靜沉著的特性，而且基本上會畫成動作很小的姿勢。

❷-2 畫出人體幾何圖形

大型犬的犬獸人顯現出狗很活潑的特性，基本上是採取充滿活力及主動積極的姿勢。因為是一隻手放在貓獸人肩膀上的姿勢，所以要好好確認鎖骨往上抬升的樣子。

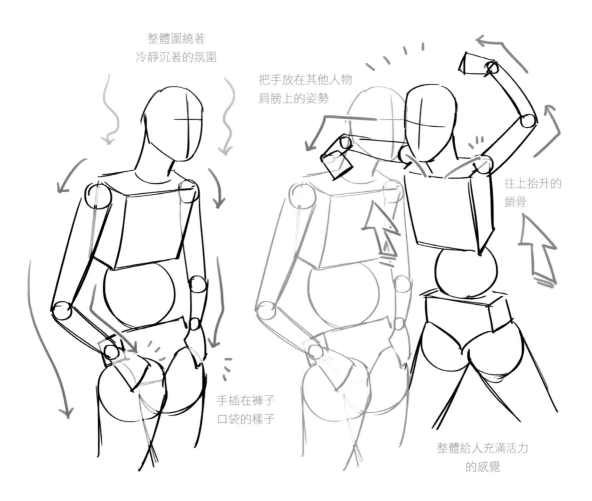

整體圍繞著
冷靜沉著的氛圍

把手放在其他人物
肩膀上的姿勢

往上抬升的
鎖骨

手插在褲子
口袋的樣子

整體給人充滿活力
的感覺

❸ 畫出外輪廓

依照人體幾何圖形畫出外輪廓。貓獸人的外輪廓很文靜，但是動作很大的大型犬犬獸人的外輪廓需要好好確認及描繪。

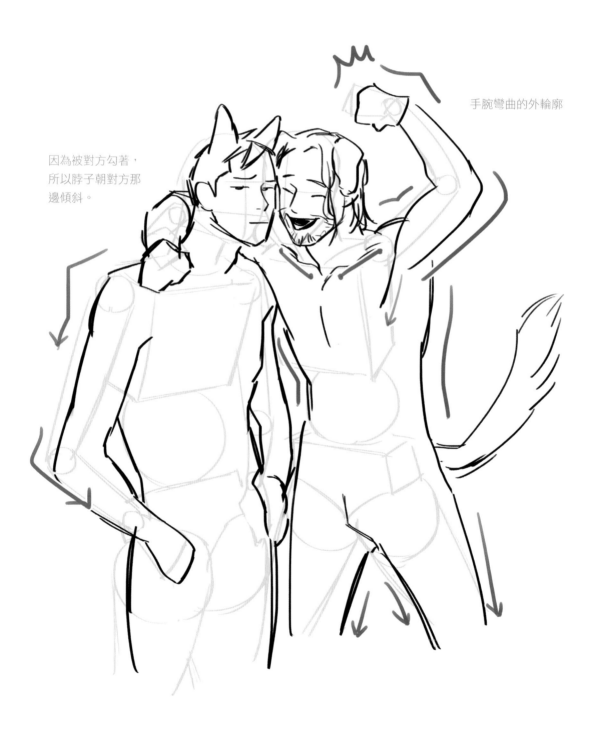

手腕彎曲的外輪廓

因為被對方勾著，
所以脖子朝對方那
邊傾斜。

❹ 人物草稿

今天晚餐是肉！

微卷的短髮、
淡淡的下巴鬍、高挺的鼻子和大嘴巴、
燦爛大笑的表情、乾瘦的肌肉型、
黃金獵犬犬獸人。

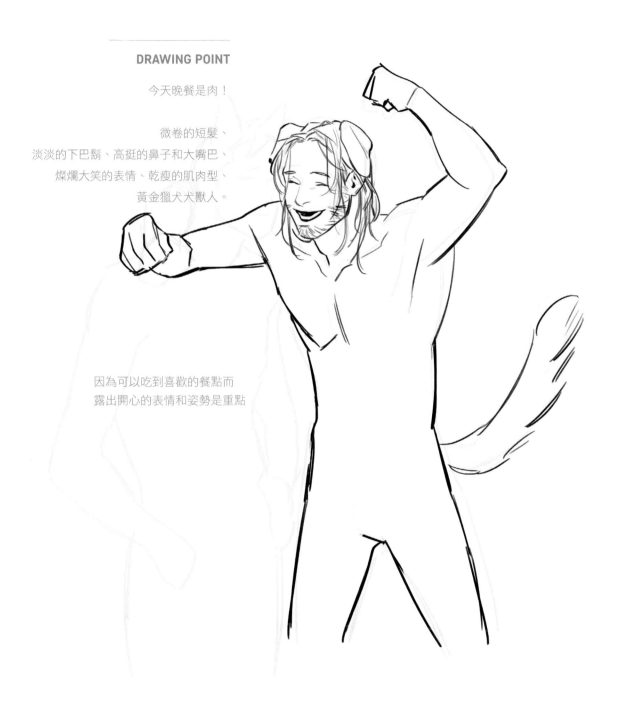

因為可以吃到喜歡的餐點而
露出開心的表情和姿勢是重點

動物耳朵要怎麼畫？

畫獸人的耳朵時，如果也有畫人類的耳朵的話，通常會畫在耳朵上方的頭上。依照頭部畫出類似圓錐聳立的樣子。耳朵的樣子會因動物種類而異，因此必須仔細觀察要畫的動物耳朵的樣子再進行描繪。

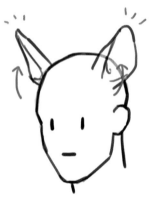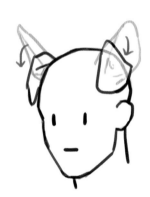

教學中畫的耳朵是和獵犬一樣的垂耳。展開來既寬大又扁平，但是因為豎不起來所以形成折疊的樣子。

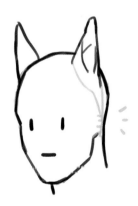

如果是畫成沒有人耳的樣子，可以只畫到下巴（顎骨），然後直接從那裡連起來。根據不同的風格，有時會把耳朵畫得很大，有時也會用頭髮或飾品將人耳的所在位置遮住。

❺ 畫出服裝

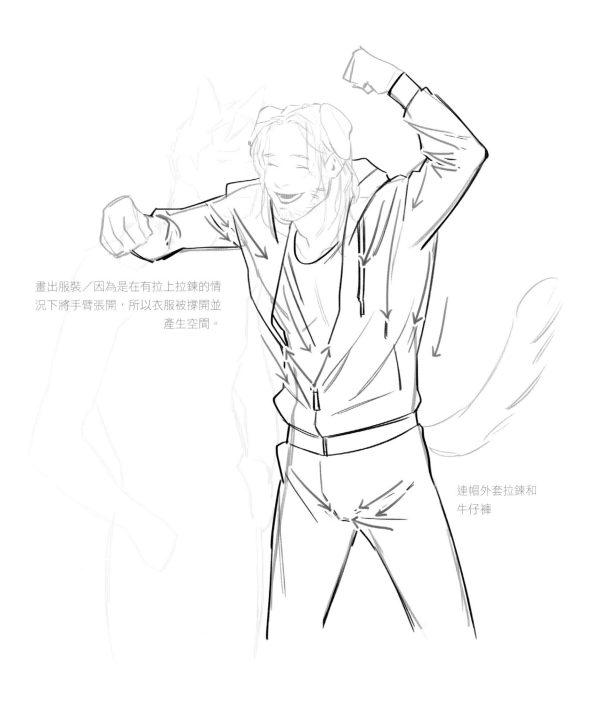

畫出服裝／因為是在有拉上拉鍊的情況下將手臂張開，所以衣服被撐開並產生空間。

連帽外套拉鍊和牛仔褲

❻ 將線條收尾

依照服裝圖層將被衣服遮住的部分修掉。

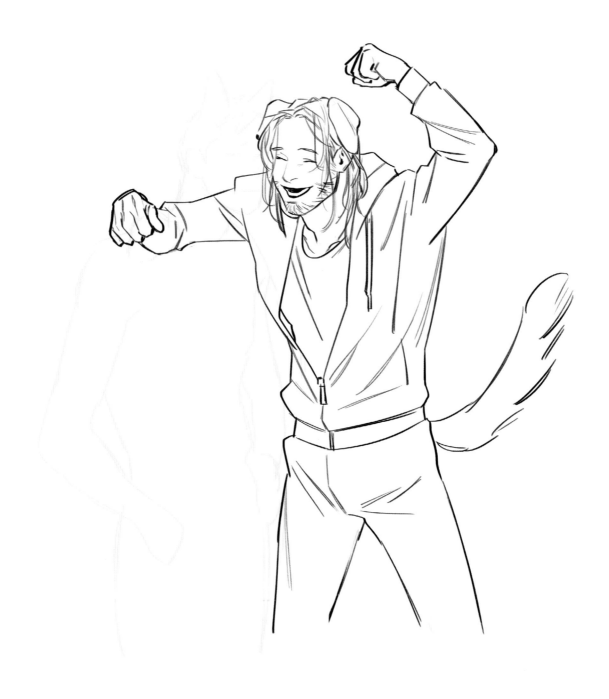

❼ 人物草稿

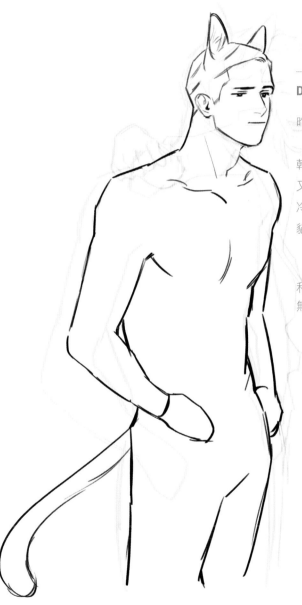

DRAWING POINT

昨天不是也吃肉嗎？

乾淨俐落的頭髮、
又挺又窄的鼻子和扁嘴、
冷漠的表情、肌肉型、
貓獸人。

和活潑的大型犬犬獸人不一樣，
無動於衷的表情是重點。

長出尾巴！

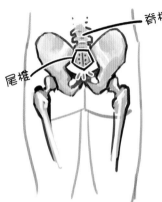

脊椎

尾椎

人類骨盆後面的末端留有只作為痕跡器官的尾椎。在股溝起始
點附近畫尾巴的時候，要畫得好像是從尾椎長出來的樣子，這
樣就會很自然。

尾巴跟耳朵一樣，樣子會因動物種類而異，最好是多查一些參考資料。
將長長的尾巴想成是又柔軟又修長的圓柱體，會比較容易描繪。

❽ 畫出服裝

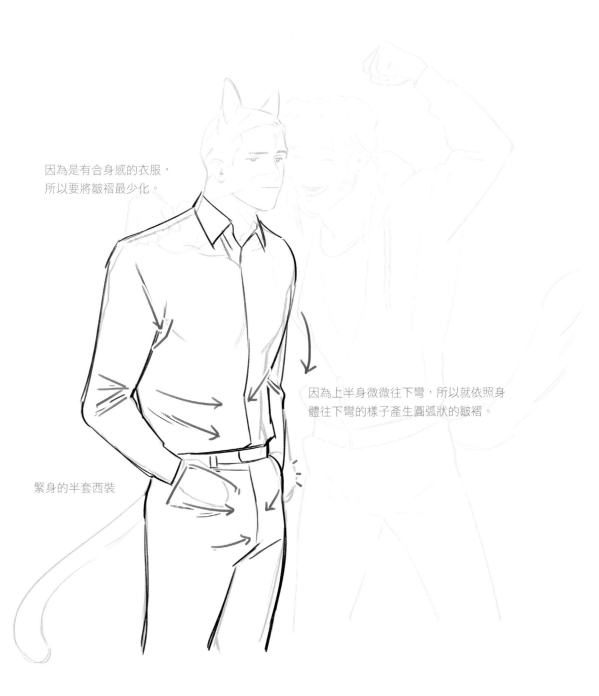

因為是有合身感的衣服，
所以要將皺褶最少化。

因為上半身微微往下彎，所以就依照身
體往下彎的樣子產生圓弧狀的皺褶。

緊身的半套西裝

❾ 將線條收尾

將被衣服遮住的部分擦乾淨。

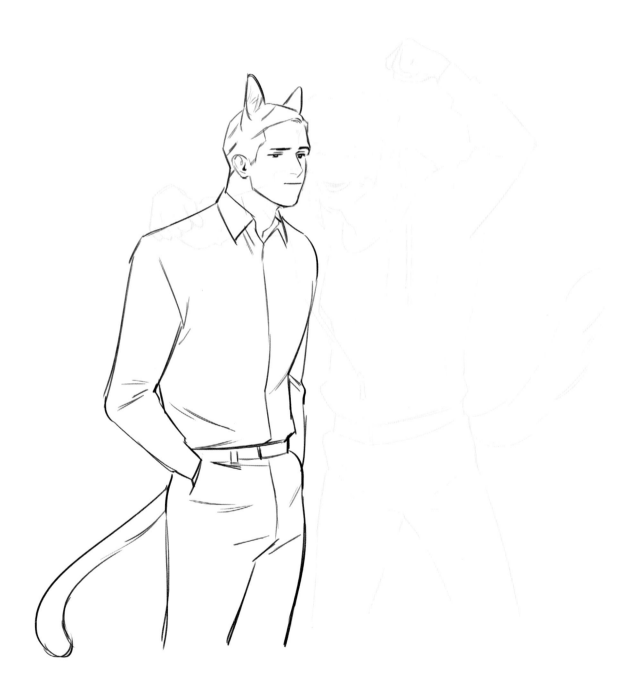

❿ 描繪及塗上底色

描繪人物們的臉部，並塗上衣服的底色。

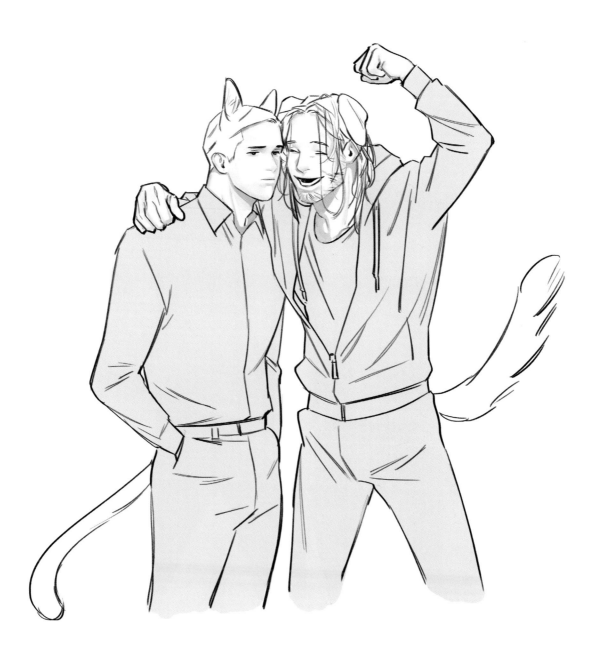

⓫ 描繪陰影

決定光源方向後描繪出陰影。光源來自頭的上方。

光源方向

完 成！

謝謝大家！

美男繪圖法

作　　者　玄多彬
翻　　譯　陳采宜
發 行 人　陳偉祥
出　　版　北星圖書事業股份有限公司
地　　址　234 新北市永和區中正路 458 號 B1
電　　話　886-2-29229000
傳　　真　886-2-29229041
網　　址　www.nsbooks.com.tw
E-MAIL　nsbook@nsbooks.com.tw
劃撥帳戶　北星文化事業有限公司
劃撥帳號　50042987
製版印刷　皇甫彩藝印刷股份有限公司
出 版 日　2020 年 5 月
I S B N　978-957-9559-36-2
定　　價　480 元

國家圖書館出版品預行編目（CIP）資料

美男繪圖法 / 玄多彬作；陳采宜翻譯.
　-- 新北市：北星圖書, 2020.05
　　面；　公分

　　ISBN 978-957-9559-36-2（平裝）

　　1.人物畫　2.繪畫技法

947.2　　　　　　　　　108023143

如有缺頁或裝訂錯誤，請寄回更換。

臉書粉絲專頁　　LINE 官方帳號　www.digitalbooks.co.kr